30天學會畫水彩
EVERYDAY
WATERCOLOR

30天學會畫水彩
EVERYDAY
WATERCOLOR

給初學者的自學指南，從基礎技法到色彩，愛上每一天的水彩練習！

潔娜‧芮尼（Jenna Rainey）／著

韓書妍／譯

積木文化

目 錄

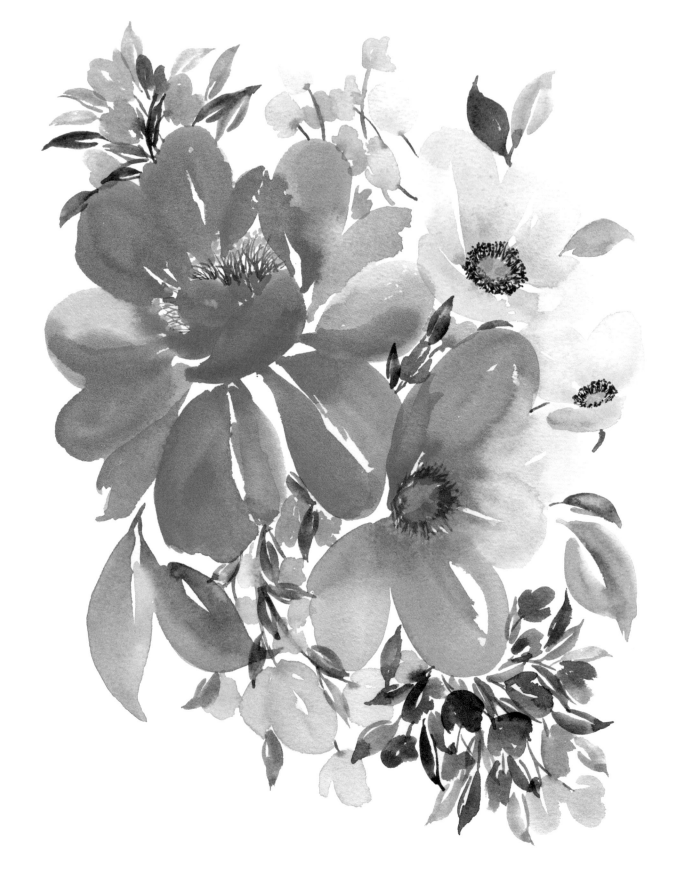

前言 *Introduction*

　　啊，水彩！其明亮美麗的特質就是最純然的樂趣。雖然水彩難以控制，但卻容易上手。這種媒材流暢自如，能與周圍筆觸互相融合渲染，創造出的質地和深度是其他媒材中都見不到的。

　　你知道墜入愛河、與戀愛對象難分難捨的感覺吧？這就是我的水彩情事，聽起來很誇張對吧？但是它讓我如痴如醉，一點不假。不畫水彩的時候，滿腦子想得都是水彩。我是徹底地愛上了水彩，並且開始研究它，投入無數時間，挖掘水彩的一切，連枝微末節也不放過。

　　我的媽媽、外婆和奶奶都畫壓克力，雖然我也試過幾次使用壓克力顏料作畫，但是我覺得自己畫得實在不怎麼樣。當然，我從小學就開始嘗試水彩，不過一直到我的英文書法（calligraphy）和設計生涯開始起飛，才終於碰上合適的水彩顏料和工具，然後開始有了改變。有了正確的媒材，畫水彩變成一件樂事，令我想更進一步地瞭解。

　　對水彩的痴迷，很快就在我的藝術家與設計師生涯佔一席之地。

我得以和世界各地的客戶共事，用水彩為大品牌繪製插畫、為美麗精緻的婚禮等特殊活動製作創意文具。這些年也因此能夠到處旅行和教授水彩課程，至今已有數千名學生。透過教學經驗，我學習到如何與初學者和邁向水彩畫家之路的學生溝通，將複雜的主題化繁為簡；分享在崎嶇的水彩路上從經驗和錯誤中學到的事。我發現畫水彩其實就是從失敗的嘗試中學習，並不斷培養肌肉記憶和技巧。

起初我挑戰自己描繪彼時無法駕馭的複雜題材，並將自己的基礎素描和陰影技巧的知識應用在較複雜的題材中。在與水彩的關係中，我接受自己每個階段的程度，不要因為不盡理想的成果而感到氣餒，而是學習享受過程，追求進一步理解水彩的特質以及如何掌握它。

身為自學水彩畫家使我得以打破陳規，從失敗與錯誤中學習；於是我寫了這本書，希望能幫助你達到一樣的目標（或許也避免我遇上的難題）。以下是我的建議：挑戰自己。用和你想像中不一樣的方式畫畫，並思考自己喜歡的部分。

成為出色的水彩畫家和其他事情沒有兩樣，都必須非常努力，投入許多時間和練習，以及最重要的——耐心。帶著耐心，以嶄新的雙眼——藝術家的雙眼——觀察題材。不過首先，必須一步一腳印地從小練習開始，逐步提高細節和複雜度。如果略過筆觸練習技巧，直接跳到充滿細節的花朵或犀鳥（toucan），通常你會對自己大失所望，因為必須建構基礎技巧，才能進一步掌握形態和結構。

本書將帶領你發展肌肉記憶，訓練雙眼將所有題材視為基礎形狀和曲線。無論題材表面看似多麼複雜或是有多少細節，都能化約成圓形或橢圓形等極簡形狀。從練習基本形狀開始，我們將建立良好的筆觸和繪畫技巧，訓練雙眼認識協調的色彩組合，以及遵循構圖法則。隨著這三十天的練習，我們將一起學習描繪和創造更複雜的形狀，在繪畫過程中慢慢建立信心。了解從何與如何著手描繪題材在繪畫中至關重要，而本書就是要告訴你該怎麼做。

希望接下來的三十天裡，你會慢慢認識水彩，愛上這個媒材與充滿創造力的自己，帶著自信持續畫畫。有了扎實的基礎，你就可以發展自己的風格。切記，接受過程中每一個階段，即使成果不太成功也沒關係，將之視為成長的機會。水彩既難以預測又極容易掌握。如果你想要挑戰 #everydaywatercolor，我相信你一定會為自己與生俱來的創造力大感驚訝——有時候需要的只是換個角度看事物。我很想看看你透過這本書的學習過程中完成的得意之作，如果你使用社群媒體，上傳水彩畫照片時記得加上標籤 #everydaywatercolor。我很期待看到經過每日水彩練習後逐漸蛻變的你呢！

讓我們一起開始進入基礎吧！

建議使用的工具與媒材

我初次接觸水彩是在非常多年前，大概還在唸幼稚園吧？老師拿出一堆廉價水彩，看起來有點像年代久遠、長滿灰塵的眼影盤。而且水彩筆非常的粗劣，塑膠筆桿緊緊鉗住筆毛，筆毛都炸開了，而畫畫用的紙大概是直接從影印機拿來的。那天我們完成的傑作想當然被驕傲的爸媽們貼在冰箱上，或許邊看邊笑幾聲——然後很快就被指印畫和蠟筆畫取代了。

不過我日後人生中，對水彩的經驗則大不相同。只要找到最適合自己的工具，並在練習中抓住手感，水彩絕對令人著迷上癮、不能自拔！不騙你，絕對會改變一生。在此，我很高興能與你們分享最愛用的工具，以及它們效果絕佳的原因。

顏料

　　水彩顏料是磨至極細的色粉和阿拉伯膠的混合。阿拉伯膠為水溶性黏著劑，因此單份軟管或塊狀水彩加入越多阿拉伯膠，顏料價格也就越低——不過色粉的純度和持久度也會越差。我發現學生級的水彩顏料中，黏著劑含量較高、發色較差，而專家級水彩無論透明度、持久度和發色品質皆較優秀。使用專家級水彩作畫，其差異一定會令你眼睛一亮。我認為一開始就多花點錢購買專家級水彩顏料是更好的做法，你也會發現專家級顏料不像學生級顏料容易變得混濁——混濁的顏色對水彩畫家來說和死掉沒兩樣（詳見後面章節解說）。

　　我的調色盤是由一系列溫莎牛頓（Winsor & Newton）專家級水彩顏料組成，其中包括：

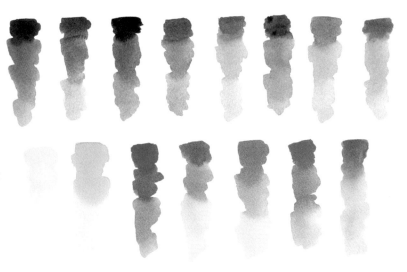

火星黑（Mars Black）、群青紫（Ultramarine Violet）、普魯士藍（Prussian Blue）、鈷藍（Cobalt Blue）、酞菁土耳其藍（Phthalo Turquoise）、溫莎綠（Winsor Green）、樹綠（Sap Green）、橄欖綠（Olive Green）

深檸檬黃（Lemon Yellow Deep）、土黃（Yellow Ochre）、猩紅（Scarlet Lake）、歐普拉玫瑰（Opera Rose）、鎘橙（Cadmium Orange）、溫莎橙（Winsor Orange，紅色系）、熟褐（Burnt Umber）

每個畫家的調色盤中，顏色數量都不一樣，有些人喜歡較少的顏色，有些人則喜歡擁有多種顏色，單純取決於藝術家偏愛和慣用的調色方式與色調。例如調綠色時，使用普魯士藍和深檸檬黃混出的綠色，絕對不會和酞菁土耳其藍混深檸檬黃一樣。建議到當地的美術用品店，親自試用幾種不同類型的水彩。如果選購溫莎牛頓的產品，顏料以數字 1 到 4 分級，數字越大級數越高，顏料的純度（和價格）也越高。如果某個顏色名字上註明「色調」（hue，又稱合成色），例如「檸檬黃色調」（Lemon Yellow Hue），而不是「深檸檬黃」（Lemon Yellow Deep），表示廠商混合兩種或以上價格較低的色粉仿製特殊色粉的色調，而非使用該色色粉。雖然這種顏料的價格較低，但是發色比較混濁，我想你們應該很清楚混濁色彩給人的感覺……

備註：或許你注意到我的調色盤中沒有任何白色顏料。我偏好使用吸飽水分的筆刷創造明亮的色彩，因此畫畫的時候一定會準備兩杯水：一個用來洗筆，另一個則供沾取不同顏料前吸水用。後面章節會有更多解說。

紙張

水彩專用紙可分為三大類：熱壓紙、冷壓紙、粗面紙。熱壓水彩紙表面平滑，沒有太多「肌理」——即粗面水彩紙的凹凸紋理。我比較不愛用這類紙張畫水彩，因為乾燥過程中水分和顏料不易停留。我偏好使用冷壓紙，略帶紋理的表面吸水性和捕捉顏料的能力絕佳，而且紋理不會像粗面紙過於粗糙，較難創造流暢的筆觸。顏料在冷壓紙和熱壓紙上的乾燥速度不一，這點會使畫作大大不同。

水彩紙的厚度是另一個重點，以重量標示，分別是每令紙的磅數（lb）和每平方公尺的公克重（gsm）。我認為低於 140lb/300gsm 的紙張太薄，顏料乾燥後紙會起皺變形。你不必非得用 140 磅以上的紙畫畫，不過磅數高的紙吸水性較佳。我最愛用的兩個品牌是法比亞諾（Fabriano）和 Legion Paper 的 Stonehenge Aqua，兩個品牌都有推出封裝本，百分之百純棉製，140lb/300gsm，顏色為「特白」（extra

white）。比起用單一紙張，在封裝本上畫畫的優點是可確保紙張已事先經過延展。低於 300lb 的紙張若未經過打濕延展，碰到水分和顏料時，就會變得皺巴巴。而封裝本四邊都上膠，畫完後直接放著乾燥，紙張可完全維持平整。若使用封裝本作畫，乾燥後必須用直尺或牛骨壓線刀挑起完成的作品，避免試圖取下單張紙的時候不小心撕破。如果只有散裝紙張，建議用紙膠帶固定紙張四邊，模仿封裝本的效果。

水彩筆

說到水彩工具，換掉水彩筆的類型絕對是改變一切的關鍵。我曾用刷毛粗劣的水彩筆很長一段時間（大概是山羊和駱駝毛，或混合毛），這種筆刷像拖把一樣，一沾水就滴得到處都是。水彩筆最重要的就是沾濕後依然保持刷毛形狀與彈性。

我們要的是能吸飽水分、顏料和每一筆都能收放自如的刷毛，而貂毛水彩筆就是最佳的選擇。柯林斯基（Kolinsky）貂毛水彩筆是

水彩畫家的夢幻逸品，其刷毛對於抓取顏料和彈性都非常好。這些水彩筆自然也相當昂貴，如果柯林斯基貂毛水彩筆對你來說價格太高，Princeton 的人造貂毛筆是能兼顧荷包的好選擇，它抓取顏料的能力和彈性都很不錯。

我使用的水彩筆尺寸和形狀如下：

2 號圓筆 ｜ 6 號圓筆 ｜ 16 號圓筆

我只用圓頭水彩筆，其功能一支抵兩支，非常適合我的作畫型態。我畫水彩時習慣不斷在較大面積和較細緻的筆觸間切換，圓頭水彩筆讓我無需換筆刷就能畫出不同筆觸。你成為水彩畫家後，或許會發現最適合自己的水彩筆是榛果型筆刷（圓弧末端）或扁筆刷等等。盡量多嘗試，找出用起來最得心應手的材料與工具。

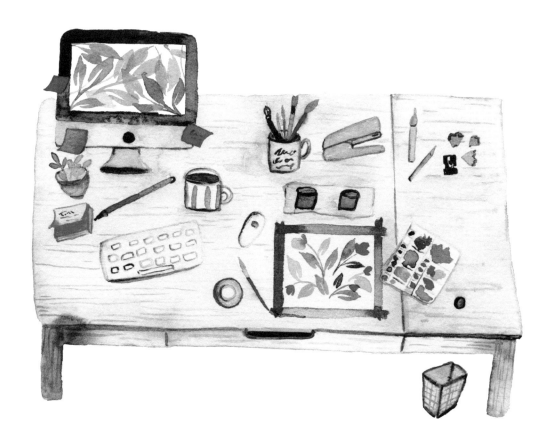

其他推薦的畫具

　　繪製細節較多的題材時，我一定會用 HB 石墨鉛筆畫淡淡的線稿。繪圖鉛筆或石墨鉛筆依照筆芯硬度從硬質（H）排到軟質（B），表示畫出的深淺和線條效果。我最愛用 HB 鉛筆畫水彩底稿，搭配我的下筆力道能畫出較淡的線條。施德樓（Staedtler）的工程用 HB 鉛筆是我最愛用的素描工具；另外，我的必備工具還有多功能橡皮擦（hi-polymer eraser）、廚房紙巾，以及前面提過的兩杯水——一個用來洗筆，另一個用來在沾不同顏料前吸取清水。我的調色盤有 28 個顏料小格，每格擠入 14 毫升管裝顏料的三分之一份量，靜置乾燥到隔天，這樣就能一滴顏料都不浪費！因為我的水彩顏料都是真正的色粉，浪費會讓我很心疼的。這麼做同時也能避免筆刷不小心沾取過多濕黏的顏料，而且水彩只要一點點顏料就能畫很久。

色彩學

　　好啦，既然你們已經對我使用的畫材一清二楚，現在就來認識水彩（以及所有和顏色相關的媒材）的另一個重要元素——色彩學。

　　色彩在我的畫作或設計中都是舉足輕重的角色。顏色用得巧妙，既能引人入勝又能突顯效果；反之，則會雜亂無章又不協調。我們的大腦對一致性和協調性的反應強烈，因此如果畫紙上的色彩經過搭配組合，觀賞畫作的人一定會很感謝你！我先從最基礎的色彩學談起，以色環解釋顏色如何形成與運作。

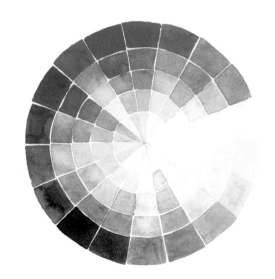

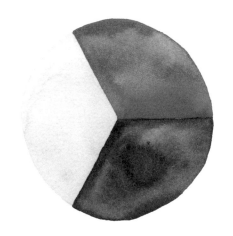

原色

紅色、藍色、黃色

三原色無法透過混合其他任何顏色產生。
這三個顏色等量混合就會變成黑色。所有
其他顏色都是由三原色調和衍伸而來的。

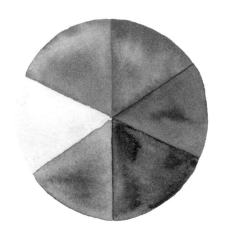

二次色

橙色、綠色、紫色

二次色分別以兩個等量的原色混合而成。
紅色和黃色混合產生橙色，藍色和黃色混
合變成綠色，藍色和紅色混合則為紫色。

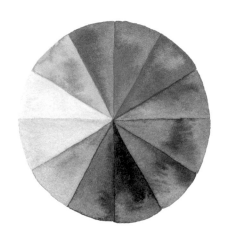

三次色

橙黃色、橙紅色、黃綠色、藍綠色、藍紫
色、紫紅色

三次色由一個原色和一個二次色混合而
成，因此得名。

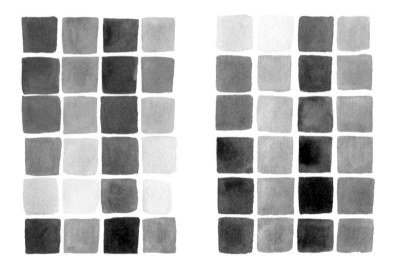

圖中每個顏色都擁有四個主要的特性：

- **色相**（兩個表格的第一列）：這是三次色色環中十二個顏色最純粹的形式，彩度和明度未經調整。
- **色調**（第二列）：在色相中加入灰色，相較於原本的色相變得較暗淡。
- **飽和度／彩度**（第三列）：用來形容色彩的強度。如果改變色彩明度，飽和度會降低，變得較不鮮豔。加入黑色可降低顏色彩度，或形成該顏色的暗色調。
- **明度**（第四列）：意指顏色的深淺。顏料加入越多水，色相就會越淺或越透明；若加入的水分較少，筆刷上的顏料較濃稠、較不稀釋，因此色相較深濃。

進一步認識色彩之前，以下有個非常有用的訣竅，幫助分辨色彩明度。我在本書中會不斷提到亮面、中間調和暗面，因此務必先仔細閱讀接下來的實用訊息！

明度表

作畫時，亮面會使用顏色最淺的色調，暗面則用最深的色調，不

過除此之外，最淺和最深之間還能創造出許多中間調，賦予畫作更多表現形式和空間感。製作自己專屬的明度表將輔助你在本書中的水彩探索之旅！就拿下面這個明度表當範例：

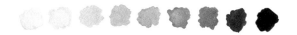

這個明度表使用溫莎牛頓的火星黑，右邊是最濃的編號 9，每往左一格，顏料混入的水分也越多，直到左邊最淡的編號 1——或是紙張的純白。你可以繪製自己的明度表，然後剪下色卡，用來檢視相片或實體題材的明度編號。只要拿起色卡對照作畫題材（實體或相片），就能了解其明暗度。

好好認識色彩學，對選用協調的色彩組合能力大有助益。隨著對色彩搭配的協調度與重要性越來越敏銳，就能創造出更多令人驚艷的精彩作品。色彩和構圖必須在協調性與耳目一新的效果之間取得平衡，這對所有畫作來說都非常重要。現在讓我們一起看看幾個協調的色彩組合範例，幫助你瞭解接下來的每日練習該如何進行：

單一色：單一色相，只有明度、彩度和色溫不同。

相似色：色環上彼此相鄰的任三或四個顏色。

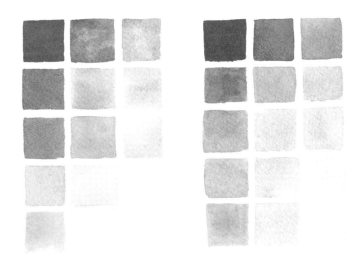

這些色表中的顏色排列方式由上至下。從兩個原色開始（或是例如溫莎牛頓的歐普拉玫瑰和黃色），每一格逐漸混入些許溫莎牛頓的深檸檬黃和猩紅或歐普拉玫瑰。色表清楚顯示兩個純色之間的色相漸變：左邊的色表是紅色到黃色的漸變，右邊色表則是粉紅色到黃色的變化。直列從左到右逐漸增加調入顏料的水分，表示色彩明度或濃淡的變化。

互補色：任何色環上相對的兩個色相。

　　互補色的對比最強烈，如果使用不當會使緊張感過強。試著創造較協調溫和的色彩組合，例如下圖範例，使用的互補色分別是藍色和橙色。注意此處選擇色相較柔和的藍色系，有助於創造平衡感也較不刺眼。黃色非常適合此處的組合，同時混入藍色和橙色，增進兩個相反／對比的互補色的一體感。

補色分割：意思是任選一個原色、二次色或三次色，搭配在色環上互補色兩側的顏色。

　　例如紅色搭配其互補色（綠色）兩側的顏色：黃綠色和藍綠色。藍色到橙色色表的效果也很相似，雖然對比不若純正互補色強烈，不過還是可能顯得不悅目。下圖範例中最左邊的紫色，含有色表另一端藍綠色的藍。

構圖

色彩學真是一門高深的學問，不過現在你已經有基礎了。既然我們已經聊完色彩學的重點，接下來要認識構圖的基本法則，讓畫面更平衡協調。

訣竅 1：三等分法則

所有的畫作都要能將觀者的視線引導到焦點上，這時三等分法則就能派上用場了！想像拿著直尺和鉛筆，將畫面垂直和水平分成三等分，直線形成的四個交叉點就是焦點，而你必須引導觀看者的視線到其中一個或數個點上。焦點可以是強烈搶眼的色彩、醒目的色彩組合、地平線……等。思考一下該將視覺焦點或衝擊安排在哪些區域，將之置於交叉點上，別忘了交叉點數目必須是奇數，下一段會解釋原因。

訣竅 2：元素的數目

下筆前仔細思考你想在作品中使用的各種顏色和明暗。選擇元素、變化事物和透視時，切記這些都必須是奇數。如果元素是偶數，觀者的眼睛會將之兩兩配對，使畫面產生停滯感，一旦所有元素配對完畢，也就沒有可看性了。相反地，奇數可讓觀者的視線不斷在醒目的元素或色彩之間移動。奇數有助於在畫面中創造動態，而對稱和偶數則顯得呆板僵硬。

訣竅 3：冷色調 VS 暖色調

一件作品中如果同時包含冷色調和暖色調，切記選擇其中一種做為主色調——兩者的明度應有所區別。如果為作品打造協調的色彩組合感到棘手，11 ～ 12 頁（色彩協調度）的解說可協助你創造平衡！

牢記色彩協調和構圖的技巧和訣竅。即使構圖恰到好處，如果色彩搭配不理想，就無法抓住觀者的目光。

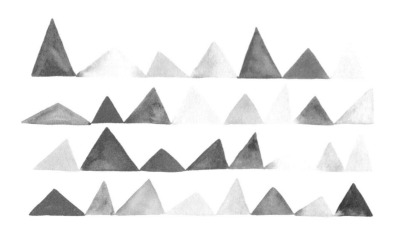

繪畫技法

水彩有兩大繪畫技法：濕中濕和濕中乾。務必認識兩種效果截然不同的技法。

濕中濕（WET ON WET）

濕中濕是在濕的表面上塗畫濕的顏料，創造柔和渲染的邊緣或流動感。這個技法非常適合從淺色畫到深色，可在淺色面積上施加較深的顏料，形成兩個顏色之間柔和的交融（見下圖範例）與均勻的漸層。

濕中乾（WET ON DRY）

濕中乾是在乾的表面上施加濕的顏料，可以直接畫在紙張上，或是畫面中已經乾燥的區塊。需要讓主題的邊緣更加俐落明確，或是疊色添加空間感和深度時，很適合使用這個技巧。

注意：本書後面仍會經常提到這兩個技法，因此分別以「WOW」和「WOD」簡稱濕中濕和濕中乾。

　　希望這一長串工具和重要的基礎技巧能激起你對水彩的興致！我們開始一起畫畫後，將會進一步解釋這些基礎，使其更容易掌握與理解。我第一次畫水彩時，對色彩學和構圖一無所知，傾注了無數時間研究這些基礎知識，並在無意中得到非常重要的附加好處——肌肉記憶。每天從朝九晚五的辦公室工作回到家，我就開始畫畫。隨著我對運筆和描繪基本形狀越來越得心應手，我開始利用這些基礎創作更繁複的造型和作品，因為愛上每日的畫畫練習，最終走上藝術家這條路。

　　我希望你也會愛上水彩。如果你覺得自己沒有創造力、不是畫家，快毀了這個荒謬的念頭，把它丟進垃圾桶，因為人人都是與生俱來的創造者。你需要的除了練習、滿腔熱情、願意花時間和心力，以及最重要的耐心和信心，支持你一天天進步。因此，我要挑戰你每天都和我一起動筆畫畫。如果對某一天的成果不滿意，那就再畫一遍，或是過幾天再試一次。這本書並不是保證你三十天後就會畫出三十幅傑作，不過若你每天都享受畫畫的過程，或許最後會驚訝自己竟然能做得這麼好。別忘了在社群網站加上 #everydaywatercolor 的標籤，幫助記錄自己的進度，我也很期待看到你的畫作和練習喔！享受畫畫的每一刻，仔細閱讀書中內容，並在錯誤中繼續前進。我非常開心能夠在這段過程中引導你呢！

Section One

技巧

　　這一章教導水彩畫最重要的基礎知識和練習。每天我們將一起嘗試一種筆法或形狀，並一步步認識色彩的協調與搭配，讓平淡無奇的畫作變得令人驚艷。第 1 天，你會透過畫曲線開始建立熟悉度和肌肉記憶，日後將之應用於各式作品中。第 1 天和第 2 天我們使用冷色系畫畫，第 3 天和第 4 天則練習暖色系，開始搭配各種顏色。第一部的內容將帶你練習多種筆法，並培養色彩協調度的觀察力。每天坐下提筆畫畫之前，我建議清出一片畫畫用的平台，並保持光線充足（自然光更佳），然後放點喜歡的音樂（或是享受寧靜無聲，只要能讓你創作力源源不絕都好）。我們開始囉！

Day One

筆觸

使用基礎筆觸畫出小色塊,構成抽象作品。
學習選擇顏色組合、基礎構圖,以及 WOW 技法。

預計所需時間:15 ～ 25 分鐘

第一步：

調淡顏色做為暖身

　　每日水彩的第一天，就從在紙張上畫最基本的小色塊開始：利用平行或 Z 字形的來回筆法，塗滿邊長約一吋半的小方塊。比起只用筆尖，使用圓筆的筆腹或粗筆能更快塗滿較大的區塊。下圖的小色塊範例使用溫莎牛頓的普魯士藍。

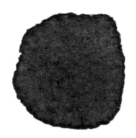

　　在紙上施加任何顏料之前，務必確認刷毛吸飽水分。將筆刷在清水杯中攪動幾下，然後筆尖在杯緣輕刮兩三次去除多餘水分。

　　接著將畫筆沾滿普魯士藍，或任選一個飽和的顏色。用水彩筆的筆腹在顏料上滾動三次或數次，待刷毛裹滿顏料即停止。在紙上畫第一個小色塊，然後把筆刷放入洗筆水杯輕攪兩三次，再繼續畫下一個小色塊。這個練習中，刷毛必須保留些許顏料，因此筆刷別洗的太乾淨，記得在杯緣輕刮幾下，或在廚房紙巾輕蘸幾下去除多餘水分。每畫一個小方塊之前都要重複此步驟，讓小方塊從深到淺排成一行，如果使用普魯士藍，就是從深藍排列到淺藍。

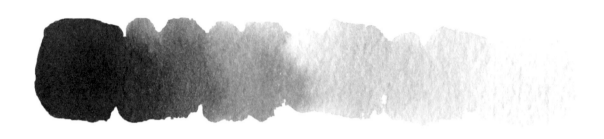

第二步：

選擇色彩組合，學習 WOW

　　這是我們共同完成的第一件作品，因此將重點放在最單純的色彩組合和混色：單一色。基礎色加水調淡、混入黑色調深，或是用筆刷直接沾取最飽和的顏料，利用色調和彩度為作品增加變化。只要選對色彩組合，色表就會非常漂亮。小提醒：我絕對不用白色讓顏色變淺，因為我覺得反而會讓顏色顯得黯淡；只要稍微洗掉筆刷上的顏料就可以了，就像魔法一樣效果絕佳！

　　先從一個小色塊下筆──也許是足量的普魯士藍混入少許黑色，調成午夜藍（midnight blue）。第一個小色塊完成後，洗掉筆刷上大部分的顏料，只剩下淡淡的藍色。現在，與第一個小色塊稍微保持距離下筆，接著往它畫過去，讓一點點淡色接觸到第一個小色塊，觀察兩個顏色彼此渲染融合。記得趁兩個顏色還濕潤時趕快下筆，使其能夠融合。

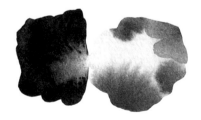

可加入輕重上下有致的平行線條或粗獷筆觸，為作品增添個性和趣味。如果使用較沉靜的冷色調，筆觸越簡約越好——但不妨多多嘗試。

第三步：
正式上色

　　抽象畫最簡單的作畫方法，就是從左上或右上角下筆（視你的慣用手而定），接著一路往下畫。試著不要在畫面中央花太多時間，因為容易讓畫面失去平衡。從紙張上方開始，就能隨時退後幾步觀察畫面。另外，抽象畫力求隨性，因此不要花太多時間思考下一筆。只要用對顏色，讓某些區塊有深淺對比，效果就會非常好。利用 WOW 技法增添奔放感、紋理、深度和動感；只用單一色創造出豐富的色調和深淺。

Day Two

曲線和圓圈

應用前面教過的技巧畫圓圈，培養描繪曲線的
肌肉記憶，和練習粗細不一的筆觸技巧。

預計所需時間：20 ～ 30 分鐘

第一步：

畫 C 曲線和圓圈暖身

　　我們先從畫圓圈的輪廓開始，如此可幫助你學習以圓筆尖端畫細線，並讓手臂慢慢習慣畫穩定的線條。首先，用 6 號水彩筆沾水和顏料。本次練習範例使用溫莎牛頓的酞菁土耳其藍。如下圖，以接近垂直的方式握水彩筆，筆尖朝下，刷毛末端與紙張呈 75 ～ 90 度。

　　這樣就能使用筆刷尖端，畫出細緻的線條。以這個姿勢握著水彩筆，畫兩三個不同大小的 C 線條和圓圈。

　　移動手臂和手腕，讓水彩筆跟著整個圓圈擺動，手指穩穩握著筆桿，同時保持放鬆。利用彎起的手肘做為軸心讓前臂保持穩定，手腕隨著圓形轉動，若需要更自在的作畫角度，可轉動畫紙。如果描繪圖形時，握筆的手指移動改變姿勢，線條就容易抖動，難以掌握下筆力

道。增加下筆力道會讓刷毛散開，畫出較寬的筆觸。不過我們現在要畫得是俐落平整的線條。練習讓手臂習慣畫圓和穩定的線條，直到動作自在順暢。如果你的線條看起來不流暢，別焦躁！這是需要練習的，但是記得要用手臂畫畫。

小提醒：想要畫出穩定的線條時別喝咖啡！咖啡因過多可能會造成手抖。相信我，我是過來人。

接下來，我們要練習如何均勻地塗滿整個圖形。先用 6 號水彩筆畫圓圈輪廓。試著不要來回描線或畫得太慢，這樣才能趁輪廓未乾前填滿顏色。接著要加快速度，筆刷沾少許水分，然後傾斜與紙張呈約 35 度角，沿著輪廓線填滿圓圈內部。

繼續此筆法，將整個圓圈塗滿。切記動作要快，畫第二個圓圈時，第一個圓圈仍必須是濕的。

如果畫輪廓線和填色之間的速度不夠快，就會形成生硬的線條——輪廓線和內部色塊各自為政，形成明顯界線：

上圖圓圈的左邊有明顯的界線，而右邊的輪廓線和內部則流暢地融為一體。

完成第一個圓圈、迅速徹底地洗筆後，筆刷只沾清水。現在我們要在第一個圓圈旁邊畫另一個圓，利用 WOW 技法讓兩者互相渲染。

用飽含水分的筆刷，在紙上用清水畫輪廓線並填滿圓，此時還不要讓兩個圓圈接壤。第二個圓圈完全打濕後，用筆尖在其外圍輕描幾圈，將之畫得更大一點，逐漸靠近剛剛畫好的藍色圓形，最後讓兩個圖形如「接吻」般輕觸。如果第一個圓圈仍飽含水分或濕潤，這時就會看見顏色往第二個圓圈綻開，稱為「渲染」。此技法最適合用在兩個相鄰的強烈對比色。清水畫得圓圈會流入土耳其藍的圓圈，使後者變淺，或者土耳其藍向外流動，為清水圓圈染上一抹色彩。

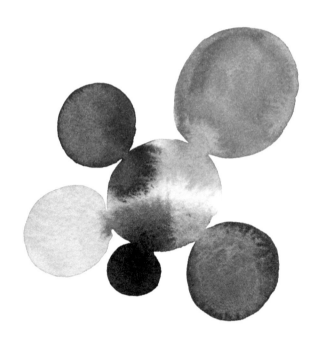

　　在周圍多畫幾個圓圈，觀察顏色如何渲染流動！別忘了，過度疊色會使顏色混濁。兩個圖形相接時，記住讓它們輕觸就好。我們要的是輕巧的吻，而不是濕黏的舌吻，對吧？

第二步：
選擇色彩組合

　　第二個作品中我們要利用相似色表，開始加入更多色彩。我們在昨天的練習已經討論過如何用單一顏色，以明度和彩度增加對比。今天我們要加入更多顏色。相似色表使用色環上相鄰的顏色（見 11 頁），因此色彩之間的變化較柔和。這個色彩組合可為作品創造平穩安定的效果。

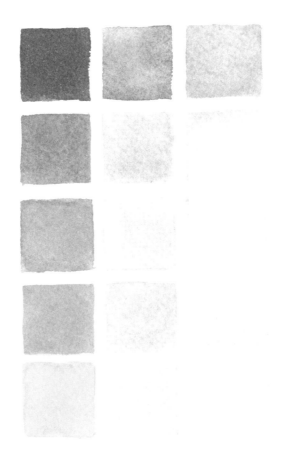

今天的練習我建議只用兩到三種顏色，加強明度和彩度的變化，如第 1 天的普魯士藍練習。使用太多顏色會讓畫面有窒息感，範例中我選用土耳其藍、綠色以及黃綠色。我不用溫莎牛頓的普魯士藍和深檸檬黃調綠色，而是使用土耳其藍，調出更鮮明搶眼的綠色。下圖可明顯看出普魯士藍和檸檬黃調出的綠色與土耳其藍和黃色調出的綠色差異極大：

一起試試吧！

第三步：
正式上色

　　現在該實際嘗試畫這些圖形囉！即使是形狀簡單的抽象作品，我仍建議下筆之前先思考畫面配置。我會選擇整體色彩搭配，決定如何創造畫面焦點，也會考慮元素大小、色彩及明暗的變化。一切就緒後才動筆，畫面構圖方式和第 1 天相同：從左上角畫到右下角。試著參考右頁作品，別讓圓圈的數量嚇倒你，開開心心地畫吧！帶著輕鬆的心情練習，將會有許多意想不到的驚喜效果。慢慢習慣用水彩筆描繪基本形狀，同時留意色彩平衡和不同顏色的搭配效果，日後你會很感謝這個練習的。如果因為太心急，使得筆下形狀顯得有點笨拙不流暢，記住這只是習作，假以時日一定會慢慢進步。

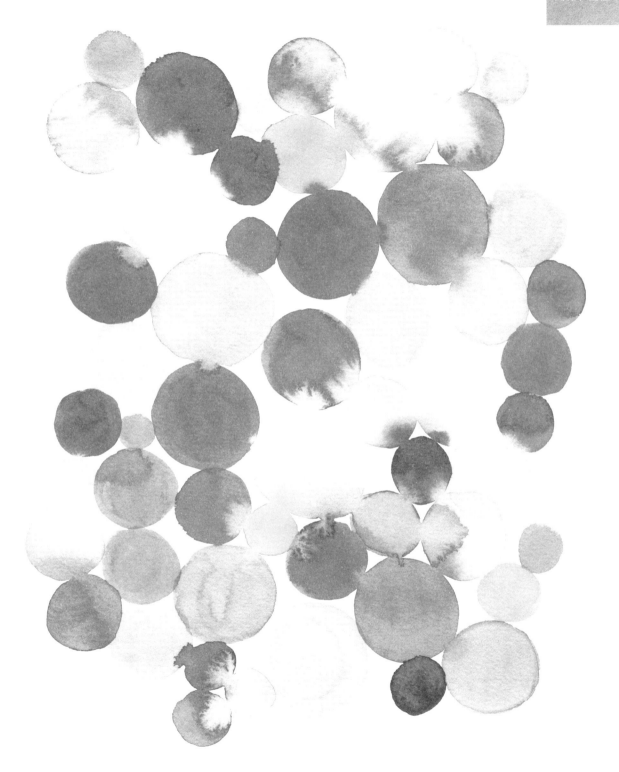

Day Three

直線和三角形

應用前面的技巧繪製三角形。培養畫直線的
肌肉記憶，利用 WOW 技法層疊形狀。

預計所需時間：20 ～ 30 分鐘

第一步：

用不同粗細的筆觸畫直線和三角形暖身

今天我們的第一步要來建立信心，並培養畫直線和三角形的肌肉記憶。畫直線對許多人來說相當棘手，今天的練習就是要幫助你克服這點。和昨天一樣，我們也從單純的線條開始。嘗試各種不同角度，多花點時間在這個步驟——尤其當你總是畫出斷斷續續又抖動的線條！與畫圓圈相同，直握水彩筆，筆桿末端筆直朝上，下筆力道輕以免刷毛散開，用筆尖畫細細的直線。

練習以穩定的線條畫三角形，建立畫直線的信心。先從畫幾個三角形的輪廓線開始，接著畫填滿顏色的三角形。如有需要，可參照前一天第一步的填色方法。記得移動手臂，畫出平穩的直線，並用筆腹迅速填色。試試各種大小寬窄、顏色有深有淺的三角形，如此就能越來越上手，培養肌肉記憶。

第二步：

選擇色彩組合

　　今天的練習中，我們要繼續用相似色的組合，不過這次要用暖色系，選擇紅色、黃色和橙色衍伸的顏色。色環上，從黃色一直到紫紅色都屬於暖色系。下圖的色環上半部屬於暖色，下半部則是冷色。

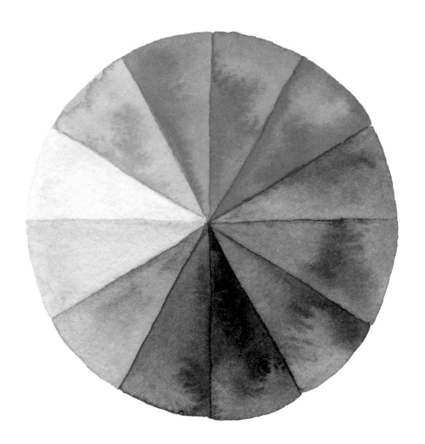

現在你要應用第 2 天學到的相同技法繪製相似色組合，不過這次要用暖色系。不同於冷色，暖色予人明亮大膽的感覺，有如火焰和興奮刺激的結合，如果面積過大會令人喘不過氣。因此本次作品中，記得降低顏色強度，以較淡的暖色營造柔和感。今天的作品中，我用溫莎牛頓的歐普拉玫瑰（粉紅色）和深檸檬黃，取代猩紅（紅色）和黃色，這也有助於賦予作品柔和感。

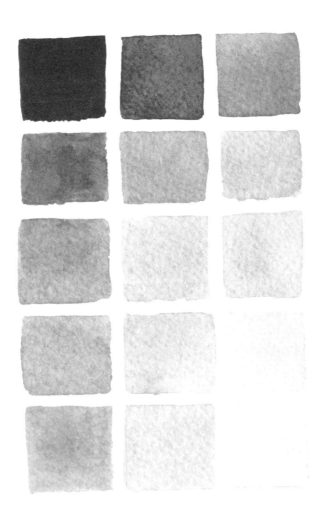

因此範例中使用了粉紅色、粉橙色、橙色、橙黃色，以及黃色。由於此練習主要使用柔和色彩，我增加顏色的數量，藉由高明度增添變化。另外，大部分的三角形顏色較淡，顏料較透明、稀釋度較高也易乾，因此使用 WOD 技法。

第三步

正式上色

本次的作品由大量三角形構成，因此選用 6 號或 2 號的小型圓筆，更能靈活畫出銳利的角落。別讓你對色彩和構圖的觀念妨礙流暢度和表現性，比起精心安排畫面和技法，享受過程更有成就感。保持輕鬆，大膽下筆，盡情畫吧！練習用 WOD 技法層疊三角形，同時應用學過的 WOW 渲染色彩。變化三角形的大小和角度，讓畫面更活潑。右頁的作品只是參考，如果試圖完全照樣臨摹，反而會忽略最重要的目標——培養肌肉記憶和技巧。

Day Four

畫面配置

利用前面學過的技法，以六角形建構更多細節的
畫面。練習暖色和冷色主調、整體平衡，
以及上色前的造型線稿。

預計所需時間：30 ～ 45 分鐘

第一步：

素描底稿

　　首先，來聊聊素描的基礎技法吧！雖然大部分的抽象畫可以不打底稿徒手完成，不過事先用 HB 鉛筆輕輕畫出形狀底稿，可讓圖樣和細節較多的作品更美觀。如果你容易手抖或還無法畫穩定的線條，不妨利用直尺俐落地畫出此練習中的三角形和六角形。不必太擔心形狀是否完美精準，加入越多三角形，越不會注意到小小瑕疵。

　　先從六角形的輪廓線開始。鉛筆線稿必須非常淡，上色後才能被水彩蓋過。清楚畫出六角形的六個邊，並變化尺寸使整體活潑不呆板。使六角形的邊相鄰，僅保留些許間隔。形狀距離越近，畫面看起來就越繁複細緻。

　　對六角形的配置安排感到滿意後，就可以開始在每個六角形裡畫三角形或四角形。從六角形的每個角往中心畫線，稍後每個三角形將分別填滿不同顏色，因此記得線條之間要保留些許間隔。

　　所有六角形內部都分割成三角形或四邊形後，接著就可以準備上色了。

第二步：

目前為止，我們只用了單色、冷色系和暖色系相似色畫畫。現在該試試同時使用暖色和冷色，練習如何實際運用互補色。使用未經調整的互補色，可能會使畫面過於刺眼。舉例來說，紅色和綠色如果在作品中效果太強烈，會使畫面張力過高，迫使觀者移開目光。不過較柔和的互補色則非常引人入勝。這些顏色叫做互補色是有原因的！

互補色又稱為對比色，是色環上相對的顏色，彼此相似度最低。你是否想問如何用較柔和的方式搭配這些顏色呢？以藍色和橙色為例，鮮豔的皇家藍（royal blue）和同樣鮮豔的橙色放在一起，兩者彩度會互相較勁；這種情況下對比就會很明顯。如果謹慎使用，這種強烈對比的效果相當好。但是大部分時候，飽和的藍色搭配較淡、較柔和的橙色降低兩個顏色之間的對立，這種搭配法仍舊強烈醒目，但是較不刺眼。

今天的作品中，我選擇飽和的高彩度冷暖色系，你可以清楚看出相鄰色塊的濃度差異。另外，我加入少許土耳其藍加強冷色效果，與暖色相較之下使冷色成為主調。注意我使用冷色和暖色的方式——冷色在上方，暖色在下方。是否看到兩個色調如何彼此襯托，同時又不會使畫面過於緊張或不協調呢？

重點：如同前言中所說，畫水彩時我一定會準備兩杯水：一杯用來洗去筆刷上的顏料，另一杯清水是沾取顏料前補充筆刷水分。現在我們要用冷色和暖色作畫，記得準備兩杯洗筆水，其中一杯務必保持乾淨以供調色。只準備一杯洗筆水，最後水就會變成深褐色，若用髒水調色，所有顏色都會變濁，因為對比色混在一起會變成褐色！

第三步：
正式上色

決定這件作品將使用的色彩組合後就可以開始上色了。我主要使用 2 號圓筆繪製繁瑣的小形狀，較大的三角形則用 6 號圓筆。如你所見，這件作品幾乎沒有渲染，因為三角形之間保留間隔，不使用 WOW 技法，因此可以慢慢畫，不必有壓力。不過也別太計較每個形

狀是否「精確」，保持輕鬆，以自然的方式上色。下筆之前務必檢視選用的顏色，思考如何使其相輔相成，創造平衡感，這對上色過程的流暢度大有助益。

我通常從左上角的基本形狀開始往下畫（我是右撇子）。繪製這類作品的過程中，我會不時退後幾步，觀察最下方的形狀是否需要加入某個顏色，然後趕快畫上。不過我大部分都會按照順序畫。你可以不時問自己：畫面是否太刺眼或太平淡？明暗對比的區塊該放哪裡？較和緩的區塊又該放在哪裡？每件作品都是練習和應用前面學過的技巧的機會，讓自己越來越進步。

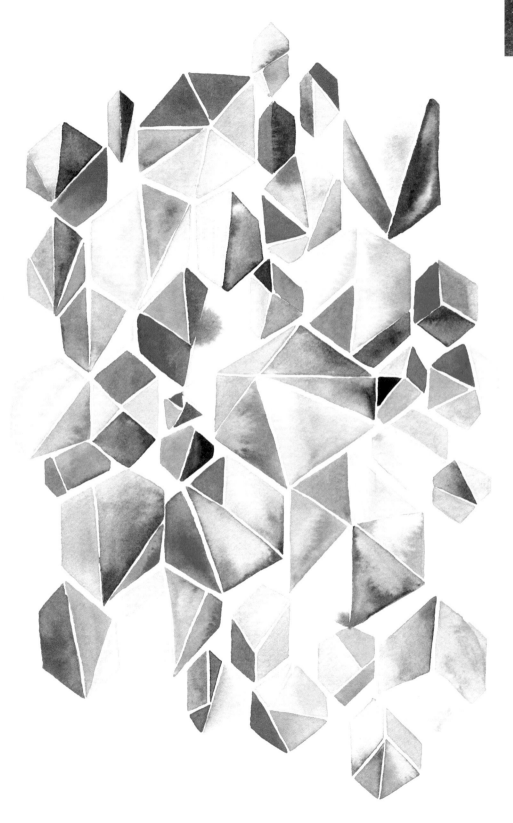

Day Five

複合筆觸

透過描繪植物的莖葉，學習畫出 S 線條。
練習下筆力道輕重，結合多個筆觸。

預計所需時間：30 〜 40 分鐘

第一步：

畫 C 線條暖身

現在要利用前幾天學到的基本形狀輪廓技巧，繼續練習使用手臂肌肉，在紙上畫滿 S 和 C 線條。這兩種曲線在素描或繪畫各種題材時都是非常基礎的。結合這兩種曲線和基本形狀，幾乎就能破解所有題材。後面的日子我們著墨更多，不過現在我們先將重點放在熟悉這些曲線上。

先用基本的 C 線條畫植物的莖。將 6 號水彩筆吸飽水分，沾取溫莎牛頓的熟褐混合少許火星黑，降低熟褐的明度。畫筆輕輕用力，有如畫一個點，形成莖的基部。接著在紙張上由左至右，拉出約 3 吋長的弧線或 C 曲線。

 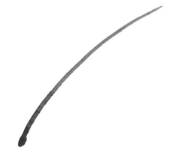

別忘了前幾天教過的細線畫法，力道輕，正確使用畫筆。練習這個動作幾次，重複弧線筆觸，讓線條逐漸穩定。嘗試弧度較大的 C 線條，或者改變圓弧的左右方向。多練習幾次，慢慢習慣線條變化的感覺。

　　記得別回勾讓筆觸變成 S 線條，否則莖會看起來像海帶一樣。一根莖一條弧線即可。

第二步：

用 S 線條暖身

　　練習過 C 線條，現在我們要使用結合兩個動作相同但是類型不同的筆觸，畫粗的筆觸時，下筆力道要大一點，使刷毛呈扇形散開，細的筆觸力道較輕。改變力道，就能畫出開頭極粗、末端尖細的筆觸，外緣有如 S 形。這個複合式筆觸就是葉子的半邊。

　　調出葉片的綠色，練習此筆觸。下圖範例中我使用溫莎牛頓的樹綠。水彩筆沾滿顏料後，斜握畫筆使筆桿指向葉片尖端方向。筆刷尖端放在紙上，一開始力道大，隨著筆畫往上，力道也慢慢減輕。下筆力道大可讓刷毛散開，畫出葉片較寬的部分；隨著筆畫往上，逐漸減輕力道使筆觸變窄收尖。

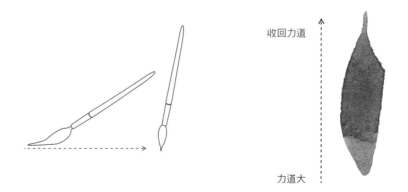

收回力道

力道大

　　用這個複合筆觸畫出一條 S 線條後，接著畫第二條複合式筆觸，完成一個基本葉片。利用畫第一半葉片的顏料重複複合筆觸，完成葉片。讓兩個筆觸都在第一個筆觸的尖端收筆，使兩邊呈現勻稱的 S 形。

　　範例中，右邊的葉片中間有兩條 S 筆觸留下的縫隙，有時候我會刻意這麼做，讓葉片有自然的亮點。

第三步：

利用曲線的顏色和明暗變化描繪枝葉

　　這個步驟中，我們要混合第一步和第二步的技巧，畫出帶葉片的樹枝。先用 6 號水彩筆畫一條 C 線條，然後加上較小的 C 線條，稍後在上面畫葉片。

　　圖例中，我沿著較粗長的莖，分別在兩側加上小小的 C 線條，但別畫太長，否則加上葉片後莖會看起來空蕩蕩的。莖畫好後，就可以開始加上葉片了。

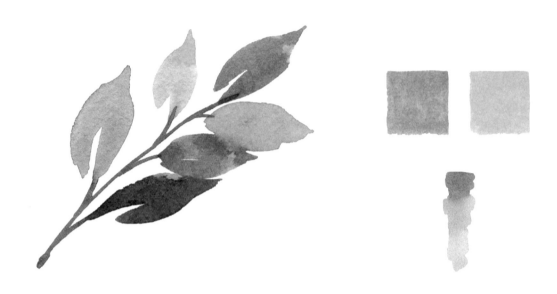

　　為了讓葉片有變化，先從最深的綠色調下筆，逐漸加水使顏色變淺，完成上方葉片。我用樹綠混普魯士藍、樹綠混深檸檬黃調出我的綠色，並加水調出濃淡變化。葉片之間細微的顏色與明暗變化，有助於營造動態與景深。如果所有葉片的綠都是相同色相與明暗，整體會顯得扁平又無趣。多畫幾組帶葉片的樹枝，快樂地練習此技法，接著我們要進行最後的作品了。

第四步：
正式上色

　　用鉛筆畫淡淡的圓圈底稿，做為最終花圈作品的輔助線，接著畫出一枝枝枝莖組成完整的花圈。範例中我沒有使用任何咖啡色，僅變化綠色的深淺濃淡。沿著淡淡的鉛筆線稿，隨性疊加樹枝和葉片。

訣竅：加入火星黑改變枝葉色調，使整體風格較深沉。下圖左只加入少許黑色；圖右加入較多黑色繪製葉片。另外，我也以 WOW 技巧繪製兩片相疊的葉片，使顏色互相暈染，效果是不是很有趣呢？

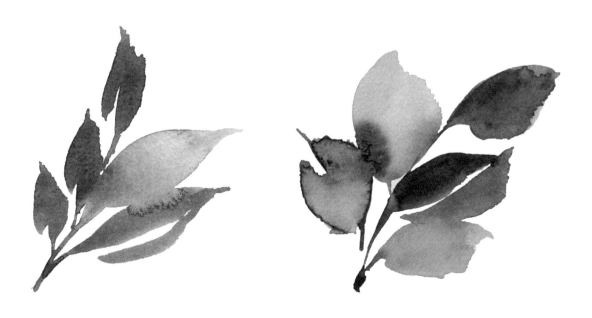

Day Six

複雜的曲線

利用前面學過的技巧，嘗試各種顏色
和明暗變化，以不同的複合筆觸繪製葉片。

預計所需時間：20～30分鐘

第一步：
選擇色彩組合

　　這個練習的目的是要讓筆觸變得隨性輕鬆，不過下筆要快些才能達到此效果。必須迅速作畫時，我習慣事先調好需要的顏色，如此一來能確保在顏料乾之前，不會浪費寶貴的時間在調色。今天的作品要畫整株的葉片，包括芍藥（peony）、百里香、鼠尾草和尤加利葉等不同變化。每一種葉片都能拆解成基本造型，一步步來就不會那麼難了。此處不同於充滿細節的寫實畫法，我們要畫比較寫意抽象的風格；每種植物的葉片以兩種顏料混合，抓住其獨特神韻。以下小方塊是葉片顏色的配方，可做為畫畫前的調色參考。

溫莎綠　＋　深檸檬黃

芍藥葉：較多的黃色可調出明亮的綠色，較深的綠色可用於繪製陰影處。

普魯士藍　＋　深檸檬黃

鼠尾草葉：加入大量水分，使色調更柔和。

普魯士藍　＋　深檸檬黃　＋　火星黑

百里香葉：調色配方同鼠尾草，但是明度較低，是更深的綠色。加入黑色使綠色變暗。

尤加利葉：使用土耳其藍和火星黑，加入大量水分，混出帶灰調的綠。

酞菁土耳其藍 + 火星黑

第二步：

正式上色

如果正式開始畫今天的植物莖葉前覺得需要暖身，可利用昨天的練習。

以下是每種葉片的圖例和畫法。大致上每片葉子都是昨天畫過的複合式 S 線條，僅有些許變化。應用前幾天練習過的技巧，不要害怕多方嘗試，這有助於建立肌肉記憶。

雙色芍藥葉：與昨天練習中的葉片類似，兩側下筆和收筆都必須在同一處。唯一不同處是要拉長筆觸，畫出較長的葉片。先沾樹綠混出較深的綠色，用C線條畫出莖和半邊葉片，接著在顏料中加入黃色，畫出較明亮的另一半葉片。

鼠尾草葉：鼠尾草葉畫法與芍藥葉類似，不過因為鼠尾草較軟嫩、顏色較淺，而且葉片偏圓、沒那麼尖。可讓筆觸帶點起伏輕重的變化，使其不只是平滑的C或S線條，讓鼠尾草葉鮮活生動。

百里香葉：這和我們在第5天初次練習的葉片很相似，在莖上添加一叢叢葉片。百里香葉不大，因此用2號水彩筆繪製。

尤加利葉：利用前面練習過的複合筆觸描繪一簇簇葉片，但是葉片中段要畫得粗一點，使其略呈橢圓形。因為使用相同的顏色，所以可讓葉片相互交疊，不用擔心顏色會變得混濁。記得每片葉子的明暗要有變化，創造生動的感覺。

Section Two

造型、透視和光線

　　準備好迎接下一個挑戰了嗎？既然已經透過形狀和曲線，學會基本筆法和混色技巧，現在該將這些基礎變成更具立體感的形體了。本章節將討論陰影如何影響物體的造型和明暗。

Day Seven

由淺至深的疊色法

學習用水彩筆畫點狀和不規則的筆觸，
以及使用疊色法為球形物體加陰影。

預計所需時間：30 ～ 40 分鐘

第一步：

以不規則小筆觸暖身

今天我們要來畫基本的樹。我會示範如何以基本的點狀和不規則筆觸技巧，加上陰影讓樹變立體。不規則筆觸的意思就是用筆尖沾顏料在紙上輕壓，這種筆觸可增添大自然中常見的質地，例如樹的葉片和枝頭上的小果實。你或許心想：「畫點點？聽起來很簡單嘛！」不過這個技巧可能不如想像中的簡單，很容易被小看了。不要事先安排這些筆觸，要隨意地落筆，如果畫過頭，會顯得過於雜亂而毀了作品。

先用 6 號水彩筆練習這個筆法。畫筆朝下，只用筆尖在紙上輕點。試著變換筆刷和紙張的角度，看看光是改變角度就能畫出不同大小形狀的筆觸。多練習幾次，習慣這種感覺。

第二步：

素描底稿

現在要以基本形狀建構出一棵樹。用 HB 鉛筆畫線稿：先以兩條 C 線條勾勒出樹幹輪廓，如有需要可用橡皮擦擦去多餘線稿，直到完成比例勻稱的樹幹。接著畫樹冠，也就是長出樹葉的部分：在樹幹上方畫四個圓圈，上方的圓圈最大，下方的圓圈較小。你也可以改變圓圈的位置，不過幾乎所有樹的生長方式皆如此。

訣竅：線稿不需要畫到和最後的素描一樣，我們要在下一步驟中用顏料畫明暗。只要先畫出基本的圓形，接著勾勒樹冠，使其看起來像樹的輪廓，下圖的素描只是示範。上色前記得用橡皮擦擦去基本形狀（圓形）的線條。

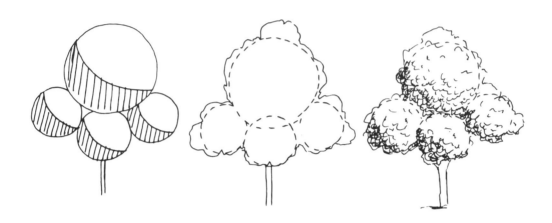

　　最左邊的圖例可幫助你理解球形或圓形的基本明暗，最右邊的圖例則較寫實。球體底部的陰影最深，最靠近光源處最亮。注意到中間圖例和右邊圖例形狀的差異嗎？透過正確的素描和明暗，就能大概畫出光線感。記得永遠先將作畫題材拆解成基本形狀，這樣便能理解該如何畫陰影，進而創造空間感。

第三步：
正式上色

第一層
　　素描底稿完成後，就可以用顏料畫樹幹的第一層了。熟褐混少許火星黑，加入大量水分畫第一層；接著用 2 號水彩筆的筆腹直接沿著鉛筆線稿，勾勒樹幹外緣。

　　完成第一層後，畫筆迅速沾較深較濃的褐色，用筆尖在緊鄰第一層顏料處輕輕畫出樹幹左邊，利用 WOW 技法融合。你會看到較深的顏色暈染進淡彩。清洗筆刷，沾適量清水，以筆腹擦過樹幹底部，畫出地面和些許陰影效果。如果你不喜歡某些地方的暈染效果，可用廚房紙巾輕蘸去除顏料。水彩未乾時，廚房紙巾擦去顏色的效果非常好。

第二層

　　現在要用 WOD 技法疊畫樹葉，與畫樹幹的方法很類似，但是要用球體明暗技法。此步驟需注意球體的排列方式，有助於繪製陰影。取 6 號或 16 號水彩筆，沾滿淡淡的黃綠色，以畫圓的方式運筆薄塗，不時沾點水，幫助筆刷顏料保持濕潤。待顏料完全乾燥後才加陰影。

第三層

　　樹葉底色已經乾透，現在取 6 號水彩筆沾滿較深的樹綠混合色。用筆尖沿著基本圓形區塊，施加不規則筆觸來繪製暗面陰影，為樹增添立體感。

別忘了樹的三個素描範例,以及如何畫樹的明暗。樹冠的底部邊緣最暗,然後從暗面逐漸過度至亮面。

訣竅:可在此部分未乾前用廚房紙巾輕蘸較亮的區塊,使樹冠留下紙巾的紋理,做出更豐富的樹葉質感。

注意上圖以暗面和中間調強調球形底部了嗎?小心不要加太多陰影,以免蓋掉亮面或受光面,因為這些部分也有助於營造立體感。本書後面將對亮面、中間調及暗面有更多著墨,不過今天的作品非常適合練習這些重要概念。

Day Eight

前景和遠景

使用 WOD 技法，學習以基本色和
其深淺變化，畫出有遠近感的森林。

預計所需時間：45 分鐘 ～ 1 小時

第一步：

暖身

我在本書接下來的部分，或多或少會提及如何增加畫面深度。這和第 5 天教過的枝葉畫法類似，加入各種深淺色調就能營造遠近感。今天的作品要使用 WOD 技法疊色，描繪蓊鬱的常綠森林。不過不是只要畫一大堆濃密的樹木讓森林顯得茂密這麼簡單，而是要將顏色較深的樹木放在前景，較淺的樹木放在遠景，營造景深。想像你望向盡是樹木的地平線盡頭，視焦處的樹木顯得較深濃，細節也較多，而遠處的樹木則逐漸朦朧淡去。

開始畫完整作品之前，先來畫幾棵常綠樹木暖身吧！用 6 號水彩筆的筆尖畫一條約 4 吋長的垂直線做為樹幹。接著從樹幹分別往兩側輕輕撇出較短的直線，畫出樹枝和針葉，記得畫這些線條時，筆觸要寫意輕快，使其保有動態與自然感。多練習幾次，感覺上手後就可以邁向下一步。

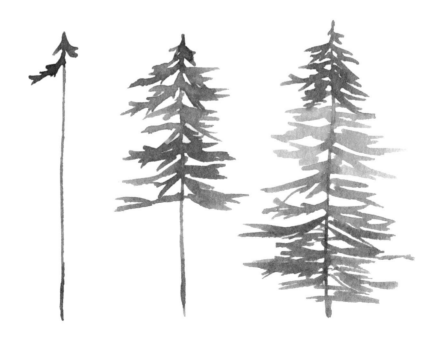

第二步：

選擇色彩組合

　　以下是常綠樹木的幾種顏色變化。第一個顏色使用酞菁土耳其藍
和火星黑，第二個顏色基調相同，不過加入更多水調淡。第三個顏色
是樹綠；接著是樹綠混少許深檸檬黃，最後是樹綠混火星黑。

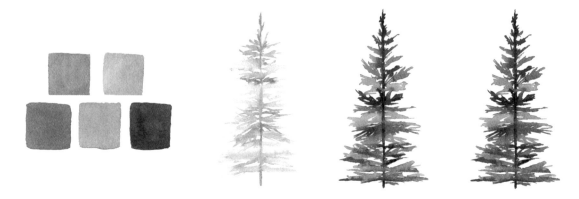

第三步：

正式上色

第一層

　　用極淡的酞菁土耳其藍和火星黑混色，畫第一層遠景的樹木。樹
木可以稍微重疊，高低有致，顯得較自然濃密。

第二層

第一層樹木乾燥後,再用較深、較綠的顏色畫第二排樹木。使用
WOD 技法,讓第二層樹木看起來比第一層更近、更上面(即「較前
面」)。

最後一層

如前面提過,前景的樹木必須是最飽滿深濃的顏色,遠景樹木的
顏色則慢慢淡去,較不鮮明。加入更多綠色使顏色飽滿濃郁,繪製最
後一層樹木,接著同前一天學過的,用筆腹橫向刷過樹幹底部,暈染
漸層,營造陰影效果。

Day Nine

印花

拆解花草元素的複雜形態，
並層層疊畫，完成印花設計。

預計所需時間：1 小時

第一步：

暖身

準備好瘋一下了嗎？今天我們要畫得是印花風格的花草畫，包括罌粟花和莖葉。畫面會熱鬧繽紛，而且非常漂亮。別被 71 頁的完成圖嚇到，我們會簡化印花，將之拆解成各個獨立部分。先以單一的花朵和莖葉暖身吧！

首先我們要練習畫花朵：用 6 號水彩筆畫出顛倒的淚滴形做為花瓣。先從畫筆尖端下筆，接著逐漸增加力道使筆觸向上變寬，形成花瓣，並在每片花瓣最上方往回勾至一開始的下筆處。將花冠想像成圓錐或茶杯，外側的花瓣比中心的花瓣短。記得每片花瓣的尖端都要從莖處伸出，使所有花瓣看起來是從同一個點長出。花瓣的高低寬窄和顏色明暗都要有變化。跟著範例一步步練習吧！

第二步：

選擇色彩組合

　　我們不用傳統的花朵顏色畫畫，而要繼續讓眼睛練習協調的色彩搭配，因此只用兩組互補色：藍色和橙色。別忘了，互補色是色環上彼此相對的顏色，因此對比強烈。不過只要稍微改變明暗或色調，就能讓搭配效果絕佳。

　　今日作品的藍色系包括深普魯士藍、午夜藍、鈷藍和土耳其藍。為了讓橙色較柔和，我選用歐普拉玫瑰和深檸檬黃混出變化色。下面是我用來分別描繪這些花草的色彩範例。正式開始之前務必多練習幾次，熟悉混色。

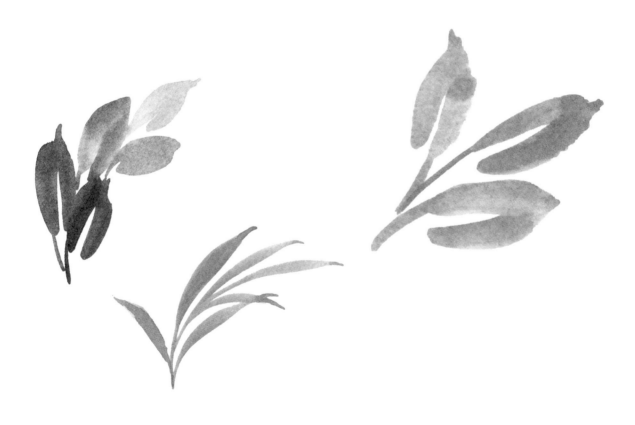

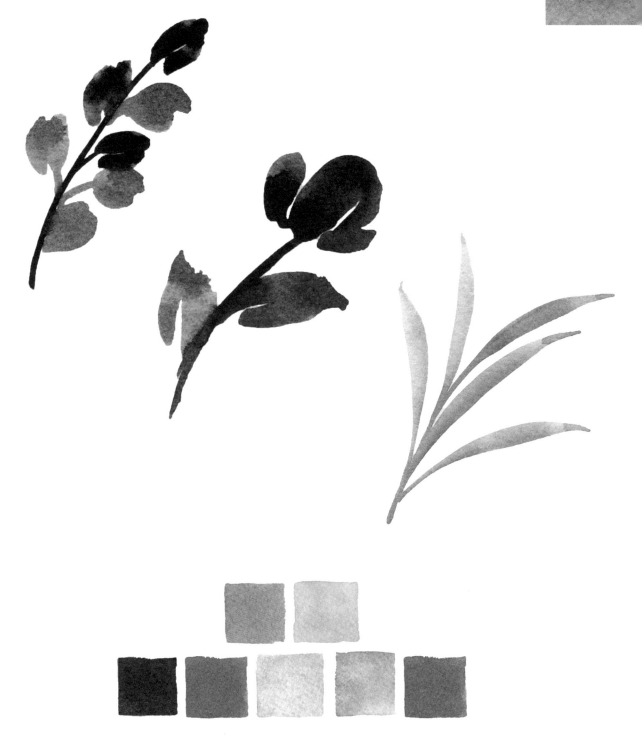

第三步：

正式上色

　　個別練習過單一花草後，我們現在要來畫完整的作品。畫面結構和組成與第 1 和第 3 天教過的類似，我從左上角開始，一路慢慢往下畫。你會發現這件作品的層次不少。我從上往下畫，然後回到顏料已乾的部分加上更多花草。畫這類作品時，最重要的是不要想太多，也不要因為害怕而卻步，畫得開心最重要！我知道，畫畫當然很開心，但是有時候也必須提醒自己放輕鬆！這是練習，並且會幫助你的畫畫技巧更進一步。

　　記得變換花草角度，創造生動感。用 Z 字形方式分散不同顏色，使其有如隨機配置，並確認某個顏色沒有特別集中在某區塊。你可以參考書中完成作品，但是務必以自己的節奏和流動感創作。試試這個方法，或許可幫助你想像整體畫面：你身處開滿花朵的原野，摘了一大把野花然後將之拋向空中，讓花朵隨意散落在紙上。我們要的就是這種隨意鮮活的感覺，而平衡的色彩能讓畫面構成更上一層樓！

Day Ten

光源和明暗

利用複合曲線和明暗技法畫出
圓柱形形體，描繪香蕉葉。

預計所需時間：45 分鐘

第一步：

素描底稿

今天我們要介紹光源和明暗技法的基本概念，畫出更多細節的造型。香蕉葉其實就是 S 和 C 線條的混合。用 HB 鉛筆從下往上輕輕畫一條約 65 度的斜線做為葉片的莖或主脈，然後從葉片尖端下筆，勾勒一條 C 線條。在第一條 C 線條下方畫另一條反向的 C 線條至莖的三分之二處，形成葉片的另一側。葉片兩側的線條起始處必須一致，看起來比較自然。可參考範例的素描：

畫好基本曲線後，利用兩條 C 線條為葉片加上少許深淺不一的裂痕（香蕉葉的特徵）。記得，裂痕尖端必須朝向主脈而非朝下。

有了香蕉葉的輪廓素描，現在在兩邊各畫一片側面或折起的香蕉葉。利用第一片葉子的前兩條基本曲線，勾勒出側面的香蕉葉。

注意：香蕉葉兩側拆解後，弧度有如圓柱形，此時明暗非常的重要，可有助於加強香蕉葉的圓弧感。不可用直線畫陰影和細部，而是要用 C 線條順著形體方向描繪。此外，切記光線來源及照射葉片的方式。可參考素描範例。葉片的左側使用長直線繪製陰影，看起來較扁平，而右側則用短曲線，加強邊緣的彎曲效果。

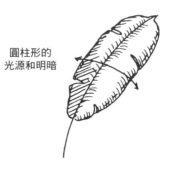

圓柱形的
光源和明暗

第二步：

正式上色

第一層

首先，用淡淡的淺綠色畫最左邊第一片香蕉葉：混合深檸檬黃和樹綠做為底色，沾滿 6 號水彩筆，迅速塗滿整片葉子，但是離光源最遠的葉片外緣留白，此處要畫第二層顏色——中間調。

底色畫完但仍濕潤時，將畫筆迅速沾滿中間調的綠色（顏色相同，但明度較低）。用筆尖在葉片外緣留白處上色，畫出暗面。讓深淺不同的兩層顏料「親吻」，彼此暈染，形成 WOW 的渲染效果。

現在讓這片葉子休息一下，練習以相同技法完成其他香蕉葉。記得中間調的方向位置必須一致。如果葉片相接或重疊，必須先等其中一片葉子完全乾燥，否則兩片葉子的顏色會融合在一起——這可不是我們想要的效果。上完中間調後，再次調暗基本色，繪製葉片重疊處或某些部分的陰影或暗面。

第二層

　　有些葉片還沒乾燥，不過你可以回頭畫已經乾燥的香蕉葉，添加些許簡單的細節。WOD 技法必須從淺色畫到深色，WOW 技法則最適合表現較大面積的柔和混色和明暗。利用上一個步驟中調好的陰影色，再混入少許黑色或樹綠調暗。換用 2 號圓筆，勾勒出陰影處的葉片外緣。從葉片主脈向外，以及葉片邊緣由外向內，畫細細的 C 線條，讓這些細短的弧線平行，繪製方向相同。正面面向觀者的香蕉葉則要在兩側葉片中間區域適度留白，表現亮面。

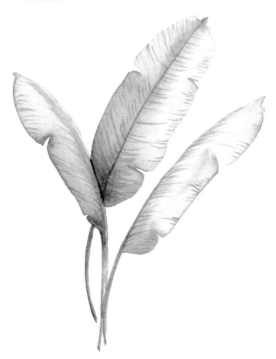

Day Eleven

渲染混色

學習用 WOW 技法在紙上混合數個顏色，
並以 WOD 技法強調形體細部。

預計所需時間：35 ～ 45 分鐘

第一步：

素描底稿

　　今天我們要學習描繪更具深度的球形形體。你或許已經發現，先用基本形狀素描可幫助捕捉物體比例，也有助於描繪題材的暗面——如第 7 天的練習。直接用水彩描繪細節較多的題材可能會令你卻步，不知該如何下筆。因此今天我們要來練習畫漂亮的木瓜。為了抓住正確的比例，必須先畫出淡淡的基本形狀線稿。

　　木瓜的形狀可以拆解成以曲線連接的圓形和橢圓形。今天的作品要畫出一顆完整和剖半的木瓜，所以將紙張轉橫，左右各畫一個木瓜線稿。如圖，輕輕畫一個圓圈做為木瓜底部，其上方 2、3 吋處畫一個橢圓。

　　接著，從橢圓兩側以 C 線條勾勒出木瓜的外形或輪廓；延伸圓圈的輪廓線，直到與上半部的 C 線條相接。木瓜頂部畫出凹陷，表示枝莖，底部也有個小凹陷，表示果尾。

　　兩個木瓜畫法相同，剖半的木瓜中間輕輕的畫出一個杏仁形，此處凹陷、長滿種子。

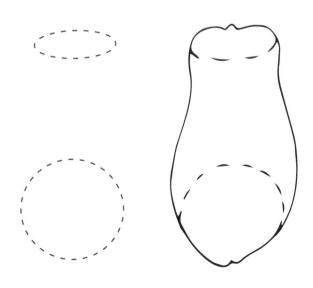

第二步：

選擇色彩組合

今天作品運用的技法和昨天很類似，不過今天不只用一個顏色，而要用一系列相似色。木瓜的整體色彩搭配的非常漂亮：果肉是橙色、橙黃到黃色的漸層，果皮則是綠色、黃綠到黃色的一系列相似色。木瓜的顏色實在太美了！

我在作品中使用鎘橙混深檸檬黃畫木瓜果肉，果皮則是綠色，以樹綠混深檸檬黃，並加入少許綠色到黃色的漸層。

第三步：

正式上色

第一層（剖半木瓜）

現在要先為剖半木瓜上一層淡淡的顏色。取 16 號水彩筆，沾滿加水調淡的深檸檬黃，避開種子的部分，迅速在木瓜內部刷一層淡彩。記得筆刷要維持水分飽滿，使此區塊濕潤。

趁黃色淡彩仍濕，換 6 號水彩筆沾鎘橙，沿著種子區塊外圍描一圈。由於果肉的顏料仍濕，WOW 技巧可在黃色淡彩上形成渲染，做出深橙色到淡橙黃的漸層。此時可在果肉靠近果皮的部分點上少許黃色，形成更多渲染。

　　記得畫筆必須飽含水分，使顏色的渲染效果更好。但是小心別加太多水，否則橙黃色會被洗掉。這個筆法需要多多練習。

　　杏仁狀外圍的顏料開始變乾，現在將筆刷沾適量清水，輕輕沿著微濕的深橙色小動作畫圓。因為種子的部分要帶點顏色，以清水輕擦杏仁狀外圍，可將橙色漸層般地暈染進杏仁狀內部。

　　如果希望加快淡彩外圍或顏料仍濕的部分變乾的速度，可用廚房紙巾吸收多餘水分。

完整木瓜的第一層顏色

　　剖半木瓜加上最後細節和步驟之前，先放著等顏料變乾。這段時間我們要來畫完整的木瓜。先用淺黃淡彩刷滿整個木瓜，左側保留些許乾燥處。

　　接著，用 6 號水彩筆沾滿黃綠色，運用 WOW 技法填滿左側，並慢慢塗進淡彩處。較綠的部分是木瓜的暗面，表現出木瓜自然的圓弧形。試著在橢圓和圓圈部分加入中間調，強調木瓜中段的渾圓弧度。畫法同剖半木瓜，畫筆沾滿清水輕輕塗刷，加強兩個顏色之間的漸層感。接著，沾略深的黃綠色，由上往下輕輕勾勒幾條 C 線條，表現木瓜自然的溝紋。我們將在最後步驟中加深暗處，使溝紋更明顯。

最後的細節

　　待兩個木瓜的顏料完全乾燥，就可以加上最後細節了。黑色混少許紅色和褐色調出珠狀種子的顏色，若用全黑會使種子顯得太生硬。用 6 號水彩筆的筆尖在木瓜中央凹處加上種子。有些種子我只勾出輪廓不填滿，表現自然的光澤亮點，有些則填滿。以大小不一的小圓圈畫出種子，慢慢填滿中央凹陷。畫完種子後，沿著木瓜邊緣薄塗一層淡黃色，然後在最最外圍處以 WOW 技法加上綠色，營造柔和的暈染。換用 2 號水彩筆，在幾條 C 線條溝紋處疊上較深的綠色，使細節更立體。

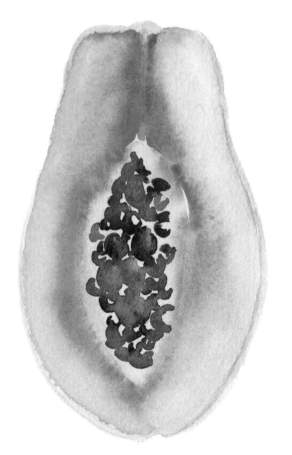

Day Twelve

投影

學習以基礎明暗技法為
仙人掌小盆栽加上投影。

預計所需時間：40 ～ 50 分鐘

第一步：

素描底稿

　　前幾天我們已經探討過如何以光線描繪主題的立體感。目前為止我們都已「本影」表現形體——本影就是物體的暗面。今天我們要來介紹「投影」：因物體遮蔽光線，使桌面上或另一個表面形成自身的陰影。投影可暗示光線的來源，並增加更多空間感。看看解說圖，了解球體的本影和投影吧！

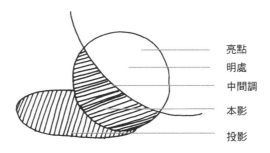

亮點
明處
中間調
本影
投影

　　首先，在紙張上畫一個長寬約 3、4 吋的小花盆。如果沒有自信直接徒手畫花盆，可以先畫一個扁平的橢圓形，做為花盆上部邊緣，然後下方約 2 吋處畫一個較小的橢圓，做為花盆底部。利用 C 線條和直線連接兩個橢圓，並用直線畫出花盆兩側。上方的橢圓可整個保留，因為素描底稿完成時會露出一部分盆口；底部橢圓形的上半部在畫完後不會露出，因此要擦掉。

　　現在要加上仙人掌。畫幾個上下顛倒的淚珠形，使其大小高矮有變化，可參考圖例。別忘了仙人掌數目要是奇數，畫面才生動。滿意仙人掌植株的配置和結構後，擦去被仙人掌遮住的花盆上緣。

　　我在其中一株仙人掌上加了一朵花。先畫一個橢圓開口的圓錐或茶杯形，然後在圓錐輪廓內加上花瓣完成花朵，可參考下頁圖例。

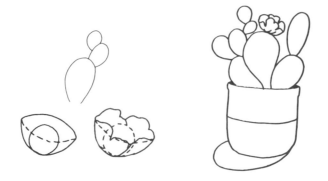

完成底稿後，為花盆加上有趣的圖案或細節吧！這個步驟非必要，不過裝飾花盆很有趣，而且誰不喜歡繽紛活潑的盆栽呢？

第二步：
選擇色彩組合

現在你應該已經相當了解色彩的協調度，也就是好看和不好看的搭配。今日作品的花紋和配色靈感來自墨西哥的殖民風格莊園。明亮的土耳其藍和鈷藍，與豔麗飽滿的粉紅色形成鮮明對比，並以仙人掌的藍綠和黃綠色串起色彩，創造協調感。

第三步：
正式上色

第一層
先畫投影：6 號水彩筆沾滿淡彩，沿著花盆底部畫新月形的陰影。投影的陰暗度取決於光源的亮度和角度。光源的方向也會左右投影的

大小。大部分的人以為影子是黑色的，不過只要環顧四周觀察陰影，就會發現其實大部分的影子都不是黑色的！務必考慮物體置於何種表面、光源的顏色（沒錯，光線也是有顏色的），以及物體對投影的反射，這些都非常重要。我選用粉紅色繪製投影，讓作品更富趣味，同時暗示盆栽是放在粉紅色的表面上。取 2 號水彩筆用相同顏色塗滿仙人掌花，使兩者互相呼應。

第二層

　　趁第一層的投影和花朵乾燥期間，調出畫第一層仙人掌的數種綠色。範例中，前景的仙人掌以明度較高的綠色繪製，遠景則用較淡的色調。使用酞菁土耳其藍和深檸檬黃，以及少許普魯士藍和樹綠，調出數種藍綠和黃綠色，這樣上色能為整體增添變化和空間感。記得先畫靠近盆口的仙人掌，然後逐一完成仙人掌植株，最後才畫花盆。

花盆的第一層顏色，我用極淡的酞菁土耳其藍混色，讓花盆最左側顏色較深，突顯投影和花盆的圓柱形。接著換用 2 號水彩筆，沾較濃郁的歐普拉玫瑰畫花朵內部，可強調呈圓錐狀綻放的花朵。

第三層

完成底色後，現在該來畫更多細節並加上中間調了。首先，用 2 號水彩筆沾酞菁土耳其藍，勾勒花盆上的圖案，形狀不必畫得十全十美，手繪感反而讓花盆顯得獨具特色。

現在用和底色相同，但較深濃的顏色畫仙人掌的中間調和暗面。調出較暗的黃綠色，繪製黃綠仙人掌的暗面；至於藍綠色的仙人掌，你一定猜到了，就是較暗的藍綠色啦！別忘了之前提過的光源和本影位置。中間調和基本暗面乾燥後，就可以用細線為仙人掌和花朵添加更多細節。畫上仙人掌的刺，用飽滿的顏色和細線強調花朵的轉折。

第四層

　　最後用短促筆觸為仙人掌加上細節，再用深鈷藍塗在仙人掌周圍的盆口內側。接著用更多的歐普拉玫瑰加深投影。加入些許細節，或讓陰影邊緣更流暢，完成最後畫作的修飾。

Section Three

複雜的形狀和造型

　　想要來點挑戰嗎？進入接下來的章節，務必運用截至目前為止學過的所有技巧，繪製接下來的題材，使其效果更好。有些作品可能看起來有點困難，不過別緊張！每日的主題都會引導你應用已經學會的技巧，讓你畫起來得心應手。記住，耐心是真正的藝術家和業餘藝術家之間唯一的差別。因此讓自己迎接挑戰，接受自己目前的程度，並為完成的作品感到驕傲。

Day Thirteen

角度和皺摺

結合基本形狀和曲線，
完成細節更多的題材。

預計所需時間：1 小時

第一步：

素描底稿

　　龜背芋是熱帶雨林的原生植物，外形誇張奇特，由於葉片布滿孔洞，因此又被暱稱為「瑞士乳酪」。龜背芋獨特的葉片遠比第 5 和第 6 天練習過的葉片複雜，不過讓我們將它拆解呈基本形狀和曲線，畫出各種角度的葉片吧！

　　龜背芋有獨特的彎曲弧度，不過拆解後的葉片基本形狀為心形。用鉛筆畫一個淡淡的心形，然後在上尖點到下尖點畫兩條 C 線條做為葉片主脈。從主脈至邊緣畫出較細的葉脈。接著用橡皮擦擦掉葉脈和主脈連接處的鉛筆底稿，使其有如從主脈延伸而出。

　　完成上面步驟後，現在要沿著左右兩側的葉片邊緣畫幾道裂口。用細窄的 U 曲線畫出每一道裂口，讓兩側各有四五道 U 曲線。最下方不畫裂縫，保留尖點做為葉片尖端。

　　另一邊畫法相同，但注意不要讓兩邊的裂口一模一樣，不對稱反而更加真實有意思。畫完裂口後，沿著主脈在葉片上隨意畫幾個孔洞，大小變化有致，使葉片更自然有生命力。

　　完成正面開展的葉片後，我們也要畫側面的葉片。先以 C 線條畫出葉片主脈，然後從最左邊開始畫 S 線條，一路往下畫到主脈尖端，S 線條下部的弧度必須夠大，使後半邊葉片能從前面起伏葉片的尖端露出。

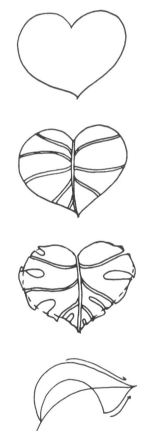

接下來的部分看起來可能有點棘手，不過拆解後其實相當
簡單。畫上折起葉片的下方：畫一條 C 線條連接折痕最上方至
主脈下方。用窄長的 U 形在葉片上畫出裂口或孔洞，應用繪製
正面葉片的相同技法。

第二步：
選擇色彩組合

今天的作品有點類似第 10 天畫過的香蕉葉。混合三種主要的綠色
調備用：淡的黃綠色是第一層；較深、較濃的是中間調；陰影則是三
者中最深的綠。我使用深檸檬黃和樹綠調出黃綠色，加入較多綠色就
能調出深色調，陰影色甚至可以加入少許普魯士藍和黑色。

第三步：
正式上色

第一層
我們要運用第 10 天教過的技法畫今天的葉片練習。由於葉片的弧
度較複雜，選擇 2 號水彩筆畫起來更順手。正因如此，作畫速度也要
夠快，一口氣地把葉片半邊刷上淡彩，然後分別將一片片葉裂畫上中
間調。

先畫葉片半邊，接著在想強調的葉片形狀結構處加上中間調。分析光線如何照射葉片，但不要想得過於複雜。畫陰影時我們會討論更多龜背芋葉片明暗細節的處理方式。

在我的畫中，可以看到深淺有致的黃綠色交錯出現在葉片上，突顯其葉脈和弧度，但是不描出葉片形狀。整片葉子都刷滿淡彩，因此葉脈呈淡黃綠色而非全白。等待半邊葉片乾燥時，以相同的淡彩顏色和技巧畫另外半邊。記得用中間調描繪主脈其中一側，勾勒出葉片中間，使整體不只是一大片顏色，讓形狀更明確。

第二層

　　第一片葉子的底色幾乎乾了，可以著手加入陰影和較飽和的顏色，描繪更多細節和形狀。先勾勒出葉脈輪廓，一次畫一個葉裂，然後將畫筆沾滿清水，利用 WOW 技法使輪廓線暈染進葉裂。離光源最遠的葉片內部、主脈和弧線處加上較深的陰影。

　　按照葉裂順序一個個往下畫，畫完一邊再換另外半邊，重複相同步驟。避免在葉脈上加任何顏色，使底色透出形成對比。

　　現在用相同技法畫側面的葉子。由於葉片翻起的背面離我們最近，我決定讓這一面較淺，葉片內部則為暗面。基於這點，我們只用中間調畫葉片背面並在內部加陰影。因此最好先以中間調塗滿葉片背面，待完全乾燥後再畫葉片內側的正面。正面的龜背芋葉片以這些步驟上色，避開葉脈，並用中間調和少許深色強調葉片弧度。

現在已經可以看出葉片分別朝兩邊展開，突顯翻折感。此區塊乾燥後，以相同方式描繪葉片正面，不過要用更暗的顏色，使翻折的葉片看起來在前方。

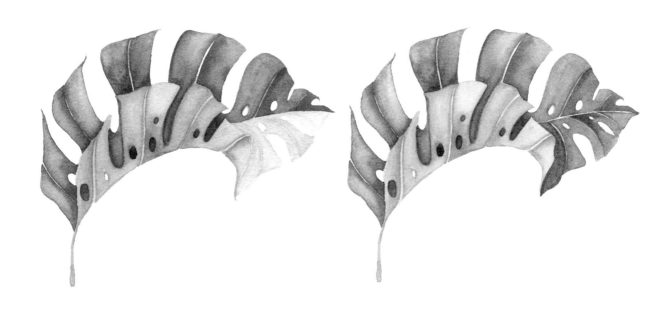

Day Fourteen

分塊上色

學習對比色的分塊上色，
畫出火龍果。

預計所需時間：35 ～ 45 分鐘

第一步：
素描底稿

　　先用鉛筆輕輕畫一個橢圓形，然後加上火龍果的曲線和細部變化，明確區隔火龍果的兩個部分：粉紅色的果實，以及綠色的葉狀體。畫兩個火龍果，和第 11 天一樣，一個剖半，另一個完整。

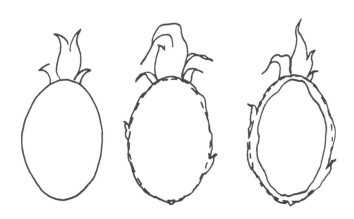

第二步：
選擇色彩組合

　　這是我最愛畫得水果之一！火龍果顏色飽滿，粉紅和綠的對比鮮明，是最適合發揮玩心的色彩組合。粉紅是紅色的一種，因此與葉片明亮的綠色對比強烈。我們不會直接用紅色畫果實，所以別擔心配色像聖誕節，不過粉紅和綠色組合的對比仍有異曲同工之妙。這兩個顏色彼此互補，活潑鮮明，絕對能抓住觀者目光。

　　作畫方式與前幾天一樣，先上一層淡彩，然後加上中間調和暗面。我們要用歐普拉玫瑰畫出搶眼的粉紅色果實主體，接著使用樹綠和深檸檬黃描繪偏黃綠色的葉狀部分。

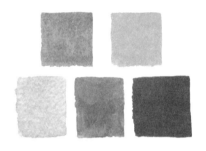

　　記住，無論是這次的火龍果、抽象色塊畫，還是風景畫，選擇畫作色彩時務必考慮氛圍，因為選用的色彩會大大影響畫作的整體感覺。以這兩顆火龍果為例，最純粹的歐普拉玫瑰鮮亮活潑，能引起興奮與生命力的感受。不過色調變深變暗時，火龍果則顯得較中性，不引發特殊感受。

第三步：
正式上色

完整火龍果
第一層
　　用 6 號圓筆沾滿淺淺的歐普拉玫瑰淡彩，刷滿整顆火龍果，但是避開葉片部分，淡彩務必水分充足，以便稍後用 WOW 技法加上中間調。

接著將水彩筆沾取較多的歐普拉玫瑰，並小心地下筆，為濕潤的底色勾勒出邊緣：選定火龍果較暗的一側，施加明度較低的顏料，並決定光源方向，強調水果的渾圓形體。趁表面仍濕潤，加上些許小區域的猩紅甚至深檸檬黃，使粉紅色不至於一成不變，畫作更有空間感。

第二層

果實主體乾燥後，混合深檸檬黃和樹綠調出極淺色，小心上色，做為葉片的第一層。待第一層綠色幾乎全乾，在需要較多明暗細節的部分畫上略深的綠色。

最後一層

　　用深歐普拉玫瑰和／或猩紅在果實主體上描繪細細的 C 曲線，增加紋理和細節。葉狀部分可稍加修飾，加強空間感，然後就完成囉！

　　現在，多加幾個步驟，就可以剖開火龍果，畫出切面。

剖半的火龍果
第一層

　　上色前，確認剖半火龍果的素描底稿畫出粉紅果皮和白色果肉的分界。然後從「完整火龍果」的第二步開始，但是淡彩不刷滿整顆果實，只畫在薄薄的外圈。畫完淺粉紅淡彩後，以 WOW 技法加上較深的粉紅。

描繪綠色部分之前洗淨畫筆，但保留些許粉紅色，然後直接塗滿水果中央。如果筆刷碰到粉紅色的邊緣，就會產生 WOW 技法獨有的暈染效果。待粉紅色果皮完全乾燥（約十分鐘），畫第一層綠色，依照「完整火龍果」的步驟畫葉狀部分。

第二層

完成綠色部分時，中央的果肉應該也乾了。用 2 號或 6 號圓筆尖端為果肉加上黑點或種子，變化黑點的大小、深淺及角度，使其不會太過對稱。

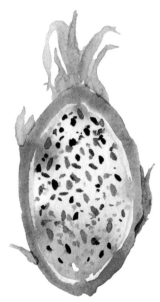

Day Fifteen

補色

相似色使用 **WOW** 技法、對比色用
WOD 技法分塊上色,完成天堂鳥花。

預計所需時間:1 小時

第一步：

素描底稿

用鉛筆淡淡畫出天堂鳥花的基本弧線。先以簡單的 C 曲線抓出花朵的整體彎曲方向。接著加上另一條 C 曲線畫出淚滴形，做為有如鳥喙的佛焰苞。畫好基本弧線後，勾勒出花朵輪廓，然後擦去輔助用的基本形狀和弧線。

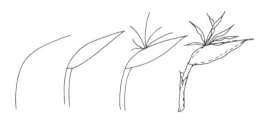

第二步：

選擇色彩組合

天堂鳥花包含多個不同顏色。梗是相似色組合，要用樹綠和深檸檬黃調出黃綠色和綠色調，和木瓜皮一樣；而鳥喙形的佛焰苞則以紅色、紫色、土耳其藍與其他許多顏色渲染。花瓣的橙色是鎘橙混少許深檸檬黃。上網搜尋天堂鳥花做為色彩參考或許可幫助你規劃自己的色彩組合，以及如何配置各個顏色。

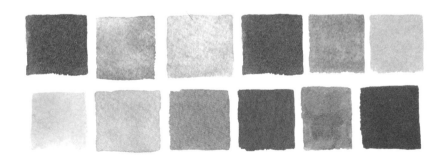

第三步：

正式上色

　　我們先畫梗。刷上極淡的黃綠色淡彩，並加上深淺不一的中間調，畫出初步的花梗圓弧感。別忘了，趁顏料仍濕時上色才能創造暈染效果柔和。利用第 11 天的技法，以中間調強調花梗的圓弧。

　　接著來畫第一層花冠。天堂鳥的花形構造簡單，有如大大的葉片，不是橙黃就是淺鈷藍。你可以像第 5 天教過的，一筆完成一片花瓣。先畫細線，到花瓣中間時加重力道，畫到尖細的花瓣末端時再度減輕力道。用此方式完成所有橙色花瓣，並以中間調強調暗面；藍色花瓣的畫法也相同。

　　等待此部分乾燥的同時，要著手處理互補色了。對比色的渲染並不容易，如果正確使用，對比的效果會相當醒目，但同時也必須非常謹慎小心，別讓兩個顏色過度渲染，以免變成混濁的褐色。

　　先用 6 號水彩筆直接沾取足量的猩紅和歐普拉玫瑰，塗滿佛焰苞基部。徹底清洗水彩筆，然後筆刷沾適量清水刷在剛剛上色的區塊邊緣，將濕潤的顏料和水分帶到「鳥喙」中央。你會看到顏色從深紅逐

漸轉為淺紅。現在洗淨水彩筆，沾滿酞菁土耳其藍和深檸檬黃，稍微觸及粉紅色區塊，使顏色略微暈染至邊緣，塗滿鳥喙中段。

你會看到這兩個顏色互相渲染，形成從紅色、紫色到土耳其藍的漸層。用粉紅和紅色提亮鳥喙狀尖端，使邊緣的色彩更富變化。

現在整朵天堂鳥花幾乎完成了，看看橙色和藍色、紅色和綠色等對比色如何彼此互補。如果對比太強烈，此時尚未畫上細節，仍能修改調整。

等待前一步驟乾燥的同時，可以在花朵其他部分加入細節。用 2 號水彩筆沾較深的綠色，輕輕勾勒花梗外緣其中一側，用陰影創造圓弧感。以顏色較深的線條和陰影繪製皺摺，增添花瓣的紋理。

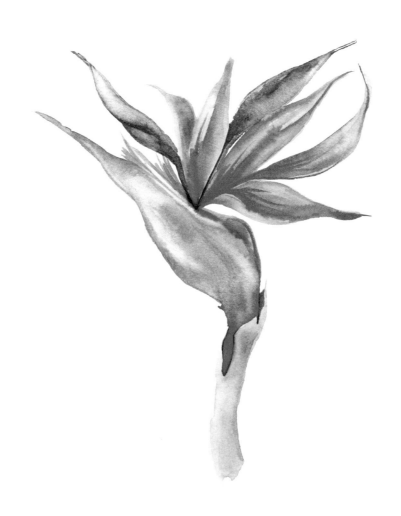

Day Sixteen

細線

用粗筆觸畫圓柱形後加上細緻的
細節，練習畫細線與分次完成作畫。

預計所需時間：35～45 分鐘

第一步：

素描底稿

著手畫這次的作品之前，我們先來了解巨人柱仙人掌結構的弧度和形狀。此題材的描繪重點在於左右對稱的弧度，以及捕捉圓柱造型。先畫三個淡淡的小圓圈底稿。仙人掌每個分枝都呈圓柱形，而這些圓圈可輔助描繪圓柱形態。在紙張畫下這幾個看似隨意的圓圈後，就可開始進一步畫仙人掌了。記住，你的素描中只可以有 C 線條、S 線條或直線，不要想著畫小細節，稍後上色的時候我們才畫細部。現在先專心畫仙人掌的基礎。

第二步：

選擇色彩組合

這次的作品混合了三種不同綠色，和第 10 天的香蕉葉以及第 13 天的龜背芋練習一樣。我們會使用樹綠和深檸檬黃，變化出三種明暗不同的綠色，繪製亮面、中間調與暗面。仙人掌有時會含苞或開花，如果你野心較大，也可以搭配暖色系繪製此部分。不妨使用和綠色互補的顏色畫仙人掌的花朵。這裡的綠色相當鮮豔，搭配較明亮的互補色效果非常好。

第三步：

正式上色

　　如我不斷提醒，畫水彩時一定要用最淡的顏色打底，然後慢慢加上深色。主要的亮面和中間調使用 WOW 技法畫出柔和的暈染。先用淺黃綠淡彩畫滿整棵仙人掌，然後適當區塊加上明度中等的中間調，有助於強調仙人掌的形體。我的示範作品中，光源來自右上角，因此中間調會在左側以及每個分枝的下方。

　　專注在光線照射仙人掌的地方，仙人掌每個部分都是圓柱形，因此以描繪圓柱形的方式畫明暗，讓仙人掌顯得渾圓飽滿，更顯立體感。

　　底色乾燥後，換用 2 號水彩筆沾較暗的綠色，為仙人掌的分枝和主莖加上間隔極窄的細線，描繪帶稜紋的表面。用手臂帶動畫筆，上下移動畫出線條，即使線條並非穩定筆直也沒關係！

　　分枝不用直線，而是要順著彎曲的弧度畫出線條。可加深左側陰影部分的線條顏色，靠近光源處則用較淺的顏色。

　　每個分枝頂端加上幾朵花，增加顏色對比和細節。利用第 9 和第 12 天的圓錐法完成花瓣。

Day Seventeen

亮面、中間調和暗面

練習交替使用 WOW 和 WOD 技法，
繪製較複雜的題材並培養耐心。

預計所需時間：1 ～ 1.5 小時

第一步：

素描底稿

你進步好多了！我們已經認識並練習基本形狀和色彩協調，也實際演練過構圖的基礎知識、如何層疊上色等等。今天的作品將應用所有這些知識，題材或許乍看困難令人卻步，但是我想強調我們將結合已經學過的技法。這件作品最關鍵的部分在於耐心。較精細繁複的畫作並不需要更多技巧或天份。只要有耐心，任何人都能畫出一樣的作品。這點我非常有信心，而且我也對你有信心！

今天要做的是以基本形狀和弧線畫出玫瑰線稿，並用之前學過的方式多層上色。今日作品唯一不同之處在於玫瑰的區塊比香蕉葉或仙人掌更多。玫瑰有層層花瓣，如果畫底稿時不確定該在哪裡加花瓣？光源來自何處？哪裡要用較暗的顏色？的確可能會令人卻步。不過我會將玫瑰拆解成各個部分，只要稍微改變觀看題材的方式，並將每片玫瑰花瓣視為獨立畫作，就能幫助你更容易理解。那我們趕快開始吧！

首先，在紙張中央淡淡地畫一個稍小的圓形。在腦海中想像花朵的每一片花瓣都是從同一根莖長出，所有花瓣都出自同一個點，然後展開呈圓錐狀。

中央的圓圈可幫助你理解每片花瓣如何繞著花朵生長。想像每片花瓣緊靠著圓圈，並直接集中至圓圈底部形成圓錐狀。在圓圈周圍輕輕素描一個圓錐，錐底緊貼圓圈底部，這就是圍繞在花朵中央的第一層花瓣。

接著用 C 線條或錐形大致畫出每片花瓣。素描時務必使每片花瓣朝向圓球。這些弧線是所有花瓣的頂端，因此必須如真正的花朵呈自然的弧線。在圓圈周圍素描 C 線條。注意範例中的曲線長度。留意每一排花瓣的間距，露出花瓣較平坦的部分，並讓每片花瓣變化有致。花瓣彼此之間要交錯，如果都重疊在一起，看起來會像一堆括號。除了畫出正確的形狀和寬度，也要注意線稿必須有如被弧線環繞的圓球。現在你可以開始為花瓣增加細節，使整體逐漸有花朵的形貌。

仔細觀察玫瑰的花瓣和其紋理。花瓣有紋路和細微的凹凸起伏，上緣還有些裂口，並非滑順的線條。如範例圖示，我們要直接在輔助用的 C 線條上，輕鬆寫意地勾勒出帶缺口的花瓣上緣。

任何不滿意的部分都可以擦掉！花瓣一片片直接交疊，因此這些邊線幫助極大。繼續在所有 C 線條上畫凹凸不平的花瓣邊緣和彎曲皺摺。接著小心地擦去 C 線條和輔助線，只留下淡淡的花朵輪廓底稿。

第二步：
選擇色彩組合

現在你可以規劃色彩組合了。我們會使用三個主要明暗做為亮面、中間調和基本陰影色。我在此作品中混合兩種顏色做為中間調（見色票），分別是土黃、歐普拉玫瑰及少許熟褐混合的灰粉紅，以及另一個較偏黃的粉紅。兩種都能提亮或加深做為亮面和陰影。一般而言，這類題材會使用許多不同顏色描繪陰影和亮面，不過我們先用這兩個顏色學習多區塊作品的基礎明暗技法。

第三步：
正式上色

第一層

　　用 6 號水彩筆沾最淺的顏色，將整朵玫瑰刷滿淡彩。如此可使亮面也帶有這個顏色，如果亮面只有紙張的白會顯得生硬不真實。整朵玫瑰的淡彩顏色要均勻並保持薄透，以便稍後加上中間調和陰影。

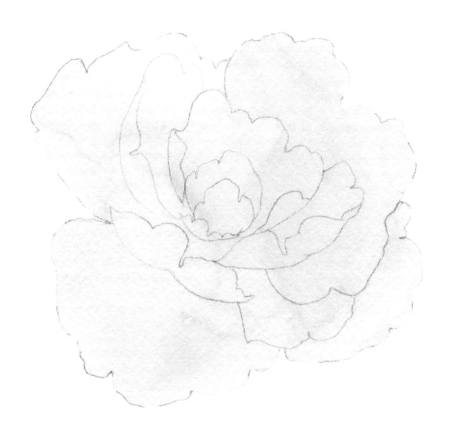

第二層

　　淺色淡彩完全乾燥後，用較濃的顏料開始畫陰影區域。我用 2 號
水彩筆畫較深的區塊。先畫每片花瓣的間隙：直接從陰影前方的花瓣
開始，用陰影色畫一條濕潤的粗線。接著徹底洗淨畫筆，沾取適量清
水，在花瓣其餘部分的周圍刷上水分，稍稍碰到濕潤的陰影色使其暈
染進清水。陰影會逐漸變淡，順著花瓣的濕潤表面形成柔和的渲染。
用這些步驟畫其他花瓣，記得花瓣未乾前不要畫緊鄰的花瓣，否則會
暈成一團。離花心越遠的花瓣陰影越淺，上色時別忘了這點，並讓花
瓣之間的顏色和深淺有變化。

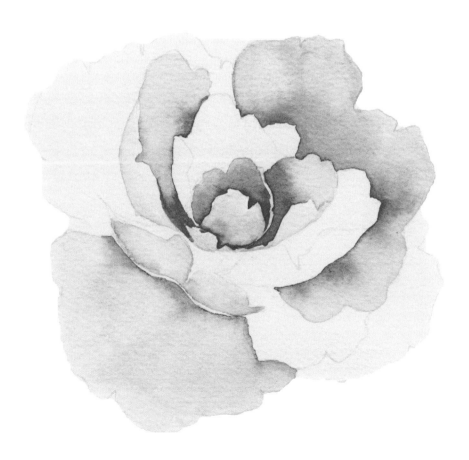

第三層

　　繼續加深暗面，使暗面、中間調到亮面的轉折變化自然。記得觀察每片花瓣的渲染狀況，如果暈染過頭，可用廚房紙巾或乾水彩筆吸去水分。若明暗不夠明顯，可用畫筆在顏料周圍輕輕畫圓幫助融合。顏料仍濕潤時就能控制渲染和融合的程度。

　　現在開始畫顏色較淺的花瓣，即花瓣頂端的彎曲皺摺，或是向外展開被光源照亮的花瓣。以最中央的花瓣為例，如果用相同顏色畫最小花瓣的正反兩面，就無法區別正面和反面了。因此要以柔和的中間調，畫在花瓣基部或沿著較淺區塊的弧度，接著用更淺的淡彩塗滿花瓣其餘部分，並以 WOW 技法暈染中間調和淡彩的顏色。這些步驟和較暗的花瓣大致上一樣，只不過換成中間調和淡彩。如果有需要，可以再疊加較深的顏色。

最後一層

　　完成所有花瓣後，可加深部分中間調和陰影，使其更突出。每一片花瓣用比前幾層略濃的顏色，加強弧度和花瓣正面。陰影有助於突顯花瓣界線和交疊處；中間調可讓花瓣弧度顯得往前，並界定出亮處。

　　了解了嗎？其實就只是一次畫一個區塊，為基本曲線加上明暗。玫瑰花有許多區塊，因此有點費時。不過只要花點耐心，加上已經學會的技法，看看你完成的作品多美啊！

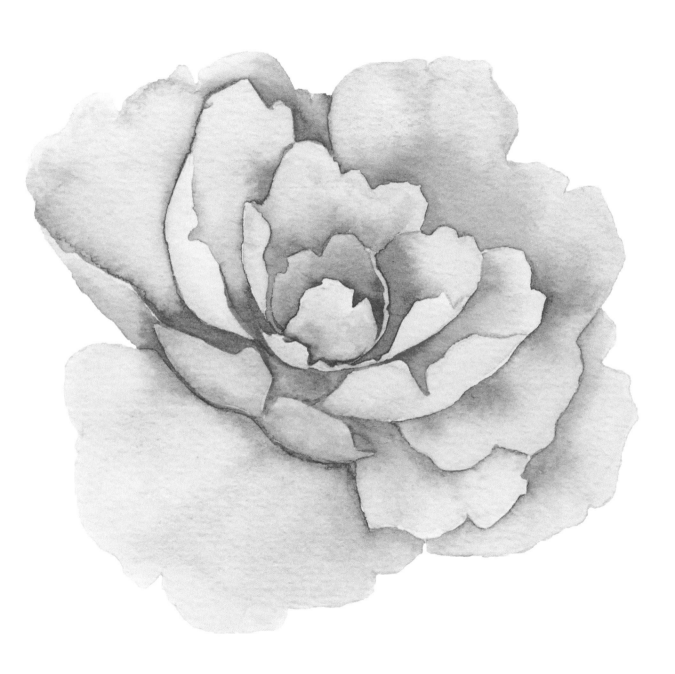

Day Eighteen

姿態

結合 S 和 C 線條，
分析描繪對象的姿勢與動態。

預計所需時間：25 ～ 35 分鐘

第一步：

素描底稿

今天我們要來畫雞。歡迎踏入描繪動態動物的第一天！透過練習畫奔跑中的雞，學習怎麼捕捉姿態才不會顯得僵硬。由於雞的動作是一連串的，可能不太容易描繪，但是只要有幾個訣竅和提點，你就能畫出栩栩如生的奔跑雞。首先我們要藉由速寫題材形態來練習基本曲線，幫助你領會動態。如此一來，就能在上色的時候清楚知道每一筆該落在何處。無論你畫得是動物、一個或多個人物，描繪姿態都要有節奏感，捕捉作畫對象動作的神韻。如果你曾上過人物素描課，甚至念過藝術學校，或許會較熟悉本次練習。

先從雞的頭頂開始，畫一條小小的 C 線條，直到頸部最下方。接著再畫另一條短短的 C 線條，末端向內彎，然後畫一條上揚的反 C 線條直到雞的尾部。畫幾條長短不一的 C 線條做為尾羽。接著畫兩條表示胸部和大腿的 C 線條，接連往斜下方構成身體。畫一條較短的 C 線條，表示遠景往前跨的腿部；現在加上前景的腿，向後伸得長長的，使雞看起來就像正在奔跑。腿部延伸自大腿，因此腿部線條一定要從大腿根部畫出來。多畫幾次，稍微變化雞的姿勢做為練習。左邊草稿中有兩個圓形，清楚地表示弧線之間的間隔和比例。

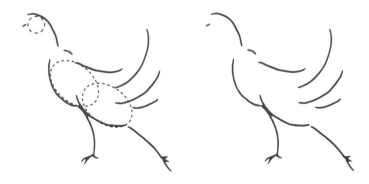

第二步：

選擇色彩組合

　　雞的動態草稿練習完畢後，就可以開始搭配色彩，接下來的上色步驟就和素描練習一樣。我們不會加入太多細節，而是要利用圓筆尖端，控制收放力道，畫出身體各區塊的弧度。每個區塊的顏色和明暗都要有變化，才不會看起來只是一大片扁平的顏色。不過本次練習重點不在亮面、中間調和陰影。混合幾種色調和明暗不同的褐色：火星黑和熟褐調出的深褐色畫較細緻的羽毛細節，淺褐色則可強調雞的造型和曲線。最後我們還會以相同的步驟畫公雞，因此可混合深紅色、深褐色、黑色，或甚至是藍色來畫尾部羽毛、雞冠和肉垂（wattle）。

第三步：

正式上色

　　了解雞的基本造型和曲線後，現在來動手畫這些佈滿羽毛的動物朋友吧！用水彩筆順著雞的曲線描繪，方法和畫雞的姿態素描底稿一樣。下筆力道大，讓刷毛呈扇形散開，頸部和身體分別一次一筆完成，然後用較深的顏色增加深度和羽毛紋理。

用 6 號水彩筆畫身體較大的區域，喙部和羽毛細節等較小的細部
則用 2 號水彩筆。

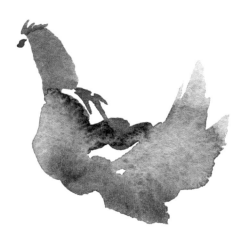

讓顏色從頭部、身體到尾羽逐漸變淡，尾羽要比身體其他部分都
淺，營造出深度。可回頭加深背部等各區域和頸部下方的羽毛細節。
用 2 號水彩筆的細小筆尖，小心勾勒出腿部弧度，並用小巧的 C 線條
畫出雞爪。這些小細節都能讓雞更生動。

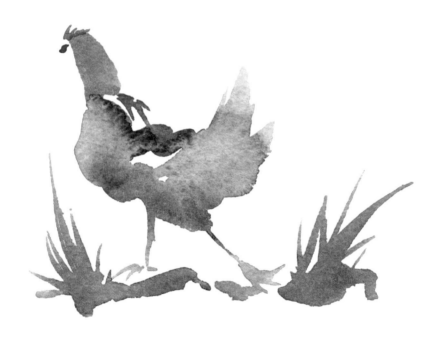

用幾道基本筆觸線條畫些許青草，讓雞有如置身草地。

描繪公雞的步驟也相同，不過看起來要更挺拔些。公雞的脖子要畫得較長，並用 2 號水彩筆的筆尖拉長尾羽。用乾水彩筆沾濃稠的顏料，並以乾擦的方式畫曲線表現羽毛，這種畫法會使紙張的紋理透出顏料。公雞喙部下方畫一個深紅色圓圈做為肉垂，頭頂畫三道由長到短的小筆觸做為雞冠。

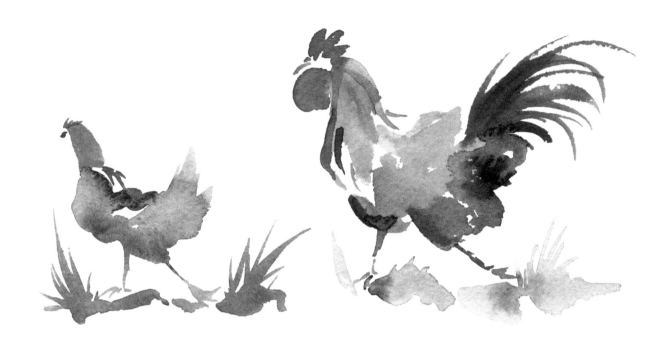

　　很有趣吧？像這樣俐落自由的運筆方式能讓畫作栩栩如生。漂亮的作品不必非得仔細刻畫所有細節，練習這種技法可幫助你用不同的方式觀察題材。以曲線拆解作畫題材的姿勢和肢體動作，對日後繪製充滿細節的人物或動物大有助益。

Section Four

明暗、立體感和深度

　　接下來的章節，我們將更進一步練習繁複的造型和動物，認識更複雜的步驟、明暗漸變等。每一幅畫都將整合目前為止所有學過的內容，而且我很開心你將在接下來的題材中繼續學習並應用這些練習。雖然接下來的挑戰越來越複雜，不過只要多加練習，每一天都會更進步！

Day Nineteen

動態

利用前面學過的曲線和動態技法，
描繪展翅飛翔的鳥。

預計所需時間：45 分鐘～ 1 小時

第一步：

素描底稿

　　飛翔的鳥？沒錯，而且完成後超美的！停在半空中展翅的蜂鳥最適合漂亮的水彩畫了。蜂鳥在飛翔中的背部呈 C 線條。首先畫一個小圓圈做為頭部，下方再畫一個稍寬的橢圓輔助畫出背部的曲線和腹部形狀。接著，沿著這兩個圖形在左側拉出一條長長的 C 線條，畫出鳥的頭頂到尾羽。在其餘的草稿輔助線周圍，加上更多 C 和 S 線條。注意翅膀上緣是兩個 C 線條，下方則是 S 形虛線。利用輔助線畫出淡淡的羽毛細節。

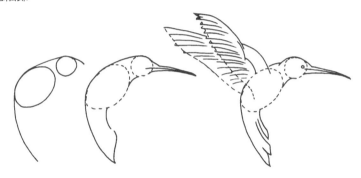

　　蜂鳥振翅速度極高，形成一片殘影，只有在照片或類似今天的畫作才能看清翅膀。如果你想要畫得更加寫實，不妨看看其他人如何捕捉蜂鳥飛行的瞬間，將之拆解成基本曲線和形狀，並多多練習。

第二步：

選擇色彩組合

　　整個西半球都能見到許多不同種的蜂鳥。這些嬌小的鳥兒身上卻能見到許多動物界中最令人讚嘆的美妙色彩組合。今天的色彩中，我選用藍色和黃色，搭配對比的橙色、粉紅及鮮綠色繪製蜂鳥停在空中吸食的花朵。我會使用大量土耳其藍描繪蜂鳥的弧度和尾羽，靠近翅膀和尾羽末端的羽毛則加上少許深普魯士藍。

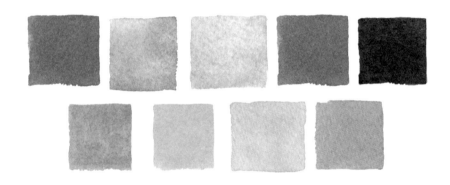

第三步：

正式上色

　　今天的畫作著重在色彩濃度和用 WOW 技法渲染混色。首先，用 6 號水彩筆沾滿極淺的酞菁土耳其藍淡彩，刷滿蜂鳥頭部和身體，避開喙部和後方翅膀區域。接著換 2 號水彩筆，沾滿較濃的土耳其藍畫出尾羽並碰到淡彩邊緣，使羽毛渲染。翅膀的畫法相同，然後在翅膀末端加上普魯士藍使形狀明確。腹部弧度和翅膀下方以少許黃色提亮。寫意地添加色彩，觀察這些色彩如何渲染並增添形狀與造型。

　　顏料仍濕潤時，任各區塊的水彩渲染流動，使其彼此暈染。這部分務必保持隨性，呈現流動的紋理。

　　趁身體和前方翅膀乾燥時加上花草。這隻蜂鳥正美妙地弓起身體享用花蜜，因此我們要在鳥喙下方直接畫一朵花。運用之前畫莖葉和花朵的技法，先畫底色，稍後再加上更多細節。

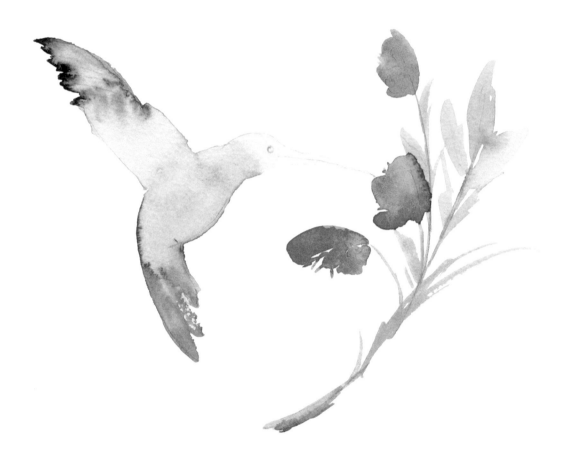

加上花草後，蜂鳥的身體應該已經乾燥，可以畫細部了。以熟褐和火星黑調出深濃的顏色畫眼睛，用 2 號水彩筆的尖端畫一個小圓圈，中央保留些許紙張的白做為亮點。鳥喙也用相同顏色加深。

接著要調羽毛的陰影色。尾羽以酞菁土耳其藍加入少許鈷藍，使顏色更深濃飽滿；翅膀則混合酞菁土耳其藍和普魯士藍。用這個顏色，以極細的弧線從每根羽毛的末端往身體畫，身體的部分也加上些許顏色突顯翅膀。先淡淡地畫幾道，然後停下來看看效果再決定是否加上更多。

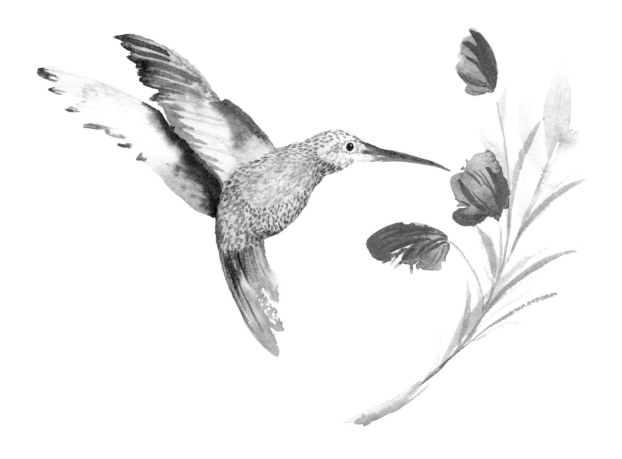

最後修飾蜂鳥之前，先為花朵加上細節使其更生動。接著用極細小的 C 線條，沿著身體和頸部描繪羽毛細節。畫上第二個翅膀做為最後修飾：翅膀位在已經畫好的翅膀後方，因此要畫得稍微淡一些，顯得較遠。先刷一層淡彩，然後在緊鄰身體和前方翅膀的翅膀根部加上較深的陰影做為區隔。

相信自己的直覺，不要害怕畫壞。這樣才能學習和進步呀！

Day Twenty

明暗

學習如何用明度表辨別
每個顏色的明暗，繪製玫瑰。

預計所需時間：1 ～ 1.5 小時

第一步：
素描底稿

準備好迎接這趟旅程的下一階段了嗎？今天我們要來畫含苞待放的玫瑰，不過這裡要用在前言解釋過的明度表來辨別色彩明暗，完成比第 17 天更精細的玫瑰。一般而言，當我描繪較寫實的作品時，會列印兩張題材的相片做為參考：一張是全彩，這樣我就能知道該用哪些色調和顏色；另一張則是黑白。觀看彩色相片時，經常難以決定最適合描繪題材的明暗。通常你可以只用兩種明暗，例如較淺的粉紅和較深的粉紅。但是比起用真實題材中見到的所有明暗，如果僅用兩三種明暗畫畫，畫作會顯得較扁平單調。

因此如果想描繪較寫實的題材，不妨試試以下方法：參考黑白照片的明暗，並將明暗表放在相片旁對照，辨別這些明暗與位置，然後再觀察彩色照片參考色彩。如果你想要列印相片做為參考，可在 Pinterest 或 Google Images 輸入「粉紅玫瑰花苞」（pink rosebud）搜尋圖片。這是我個人的初步做法，希望對你有幫助。

現在我們將題材拆解成基本形狀。首先在紙張中央畫一個小圓圈做為花苞底部，然後從圓圈下方開始畫一條 C 線條，向上穿過圓圈中央。這條弧線是花朵的中線，也是莖和花相接以及所有花瓣生長的部分。在 C 線條上方畫一個小橢圓形做為花朵頂端。

接著，從圓圈底部沿著圓周畫兩條 S 線條做為花瓣外圍。變化兩側線條的高度，使其不完全對稱。

S 線條上方畫一個淡淡的橢圓形封起，有如圓錐形。然後在最上方的小橢圓形兩邊往下畫線至第二個橢圓，做為內層捲起的花瓣。整體有如兩個圓錐或茶杯形，小圓錐在大圓錐裡。

　　接著，如同第 17 天學過的花瓣皺摺和捲曲畫法，輕輕勾勒出花瓣和皺摺，使花朵更生動。先以 C 或 S 線條大概畫出花瓣生長方向，然後再加上細節並畫出花瓣形狀，如有需要可參考我的草稿範例。

第二步：
選擇色彩組合

　　這次的作品我主要使用歐普拉玫瑰和猩紅繪製花瓣，莖和花萼──花苞底部的尖細葉狀部分──則用樹綠和深檸檬黃調出各種深淺變化。我不在調色盤上個別混合這些顏色，而是來回沾取粉紅、紅色、綠色、黃色，並用洗筆水洗去些許顏料使其變淡，顏色的深淺濃淡取決於洗去筆刷上顏料的多寡。

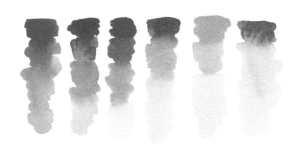

　　色票樣本是我用在本次畫作中的顏色組合。先在別的紙上試試你的色彩組合，確定滿意後，慢慢增加每個顏色的水量觀察濃淡變化。事先製作色票樣本，畫玫瑰時較容易找出某些顏色的明暗。

　　粉紅色的色相範圍從純猩紅、猩紅混歐普拉玫瑰、猩紅混更多歐普拉玫瑰，然後是純歐普拉玫瑰。至於綠色，第一個是樹綠和深檸檬黃，第二個亦然，但深檸檬黃較少，用來畫陰影。

第三步：
正式上色

　　如果你現在有點緊張，試著將玫瑰的每一片花瓣和區塊視為獨立的畫作，如第 17 天。比起本書一開始教的方式，這種畫法較花時間，但是熟悉已學過的技法並應用在本次繪畫將對你大有幫助。記住，我們用來畫底稿的基本形狀應能引導每一筆色彩，尤其是玫瑰的明暗。

　　取 6 號水彩筆，在玫瑰花苞的主圓圈底部塗上一道顏料（聽起來很專業吧）。然後徹底洗淨畫筆，在廚房紙巾上吸乾多餘水分再下筆。從花瓣上方往下至圓圈上方，僅沿著顏料周圍來回移動，避開中央。畫筆擦過較深的顏料，使其渲染進淡彩。繼續加水，畫出花苞底部，每次下筆顏色都越來越淡，慢慢填滿花瓣。這麼畫可突顯圓圈的弧度，底部到邊緣從深粉紅逐漸變淺。一次次加入的水分和變淺的顏色，都能展現豐富的明暗變化。複習第 7 天如何畫圓圈明暗的內容，可幫助你配置陰影和亮處。

此區塊最上方就在花瓣向外捲曲的下面，在花瓣上緣，也就是捲曲處下方，因此要加深顏色強調陰影。

接著畫其餘花瓣：用最深的粉紅色畫在每片花瓣的基部或交疊的縫隙，然後將畫筆沾清水，用 WOW 技法，緊接著陰影上方細細地畫一道。每次下筆前都要洗筆，並緊臨剛畫完的濕潤邊緣下筆，使陰影到亮面的漸層對比更強烈。切記先跳過緊臨仍濕潤的花瓣區塊。

繪製每一片花瓣的明暗時，一定要記得光源位置。

畫完所有花瓣後，接下來就來畫花萼和莖吧！此處我們將搭配不同明度的綠色來應用 WOW 技法。變化樹綠和深檸檬黃的混色深淺，創造出各種中間調。先為花萼和莖塗上未經調色的深檸檬黃，待乾之後，改用綠色，並以繪製花瓣的技法上色。最接近花朵基部的花萼和莖，顏色應該最深。以陰影強調每一瓣花萼的弧度，並用 WOW 技法

在所有花萼和莖上刷淡彩使顏色均勻融合。如果較深的顏色暈染面積過大，使整個區塊變成單一顏色，可用乾水彩筆或廚房紙巾吸去顏料。

避免綠色和粉紅色的部分重疊。紅色和綠色是互補色，重疊只會讓顏色變深變黑。

所有區塊乾燥後，再度檢視畫作整體，視需要修飾任何部分，例如使邊緣更明確銳利，或進一步融合顏色。此時也可洗去混合狀況不理想的顏色。

如同每件事情的第一次，每畫一個新題材都是全新的挑戰。只要專注在已經學會的技法上就好。開心地畫畫才是最重要的部分。每畫一次都會比前一次更進步。你辦到了！

Day Twenty One

風景中的動物

運用前面學過的技法畫風景中的動物。利用曲線
與延伸的造型畫犀鳥，然後分區塊上色。

預計所需時間：45 分鐘～1 小時

第一步：

素描底稿

　　今天我們要畫枝頭上的犀鳥，你一定已經猜到畫法，沒錯，我們要將牠拆解成基本形狀。繪製犀鳥的草稿時，可利用下列步驟做為輔助。記得下筆保持輕鬆，順著形狀的自然弧度即可。

　　首先，用鉛筆畫兩個圓形，淡淡地勾勒出頭部和身體：圓圈為頭部，下方較寬的橢圓形則是身體。

　　接著，將兩個圓形的兩邊以弧線連起，往下畫至尾巴。身體左側的 C 線條，弧度可以誇張一些，畫出大大的肚子（犀鳥面向左邊）。

　　現在用 C 線條畫出大大的鳥喙上方，並以兩條直線連起，做為中間和下方。犀鳥的喙部尖端有一個淚滴形的黑色區塊，別忘了畫出這個部分。接著，直接在鳥喙中線（上下喙之間，等於鳥的上下顎）後方畫一個圓圈做為眼睛。眼睛周圍框出一塊三角形——此處顏色通常不同於其他部分的羽毛——並畫出翅膀羽毛與身體交疊的線條以及尾羽。

第二步：
選擇色彩組合

　　找一張犀鳥的相片做為參考，或許有助於搭配今天作品的色彩。犀鳥的種類繁多，色彩組合各異；這次作品選擇的是黑色、黃色、橙色和藍色。羽毛的黑色是作品中最主要的色調，大部分的人可能會用純黑色畫羽毛，但這樣會顯得扁平呆板。不過我們不這麼畫，反而要描繪出閃亮的黑羽毛反射光線的樣子。一般來說，照在黑色的光線，其反光會隱約帶點藍色。你可以在火星黑中加入少許普魯士藍創造此效果。

第三步：
正式上色

第一層

　　完成底稿後，仔細分析犀鳥，計畫哪些區塊先畫以及使用何種技法（看看大部分要用 WOW 技法還是 WOD 層疊，或是兩種都用）。我的犀鳥喙部是用黃色和橙色自然渲染融合，同時避開黑色的區塊──這部分稍後再畫。

　　首先，用 6 號水彩筆沾淺淺的深檸檬黃淡彩，刷滿淚滴狀區域以外的整個鳥喙，並在上下顎咬合處保留一道細小的空白。

接著換 2 號水彩筆，沾滿鎘橙，在廚房紙巾上蘸幾下吸去多餘水分，然後小心畫出鳥喙中線。讓橙色輕輕掠過黃色淡彩，使其暈染進黃色。此時筆刷水分不會過多，因此暈染不會擴散至整個鳥喙。我們要的是柔和的漸層，所以下筆務必謹慎，別讓橙色蓋過黃色。

接著調出薄透的藍黑色淡彩做為羽毛的底色。選取 6 號水彩筆沾滿藍黑淡彩，塗滿整個身體，避開鳥喙基部、眼周，以及尾羽上方的白色部分。

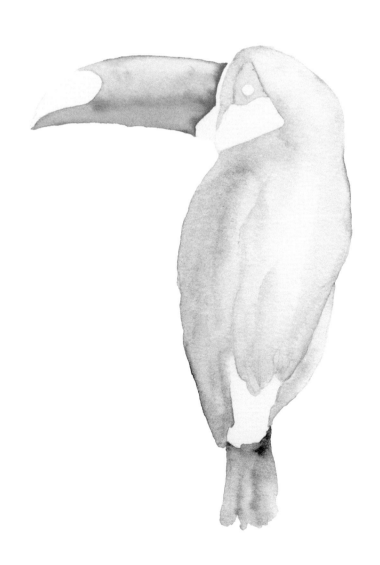

第二層

　　接下來的步驟務必趁底色未乾時進行，使水分和顏料能夠自然而然以 WOW 技法融合。畫筆迅速沾滿相同但較深的藍黑色。用 6 號水彩筆筆尖在犀鳥羽毛底色上加入中間調和陰影。之後可用 WOD 技法加入更多細節。尾羽上方用藍黑色加深，強調白羽毛之下的部分。用水彩筆筆尖沿著犀鳥身體畫出曲線和線條，逐步突顯羽毛。記得手邊準備廚房紙巾，如果混色過頭，只要在顏料乾燥之前都能用紙巾吸去。現在，專心強調犀鳥的造型與弧度，決定光源方向及主要的中間調該畫在何處。

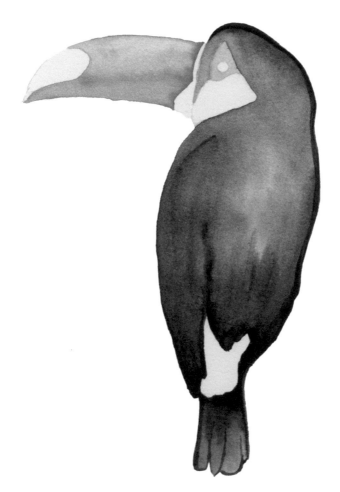

第三層

接下來的步驟，如果你還沒畫犀鳥棲息的樹枝，簡單的從犀鳥兩側拉出線條，並保留 C 線條縫隙表示腳部的後爪——從這個角度，只能看到犀鳥其中一隻爪子彎起抓住樹枝。混合淡淡的熟褐和火星黑畫樹枝的第一層。樹枝的色彩明暗可以柔和一點：我使用 WOW 技法，僅用中間調加入少許明暗。爪子／腳部區域留白，稍後再畫。

等待樹枝乾燥時，用 2 號水彩筆的筆尖在犀鳥身上畫羽毛的陰影和細節。我們前面學過，較低處的陰影離光源最遠，因此一道緊接著一道，隨著逐漸往上畫，越來越接近光源，陰影也變得較稀疏。回想第 7 和第 19 天我們畫樹的明暗和蜂鳥羽毛細節的方法，以類似筆法在犀鳥圓弧形的背部加上明暗。

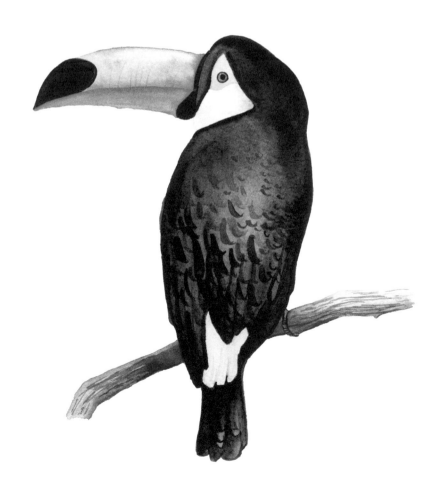

第四層

　　將富有明暗和立體感的羽毛完成後，接著我們要開始畫尾羽上方的白色小區塊羽毛。以普魯士藍、火星黑和水調出極淡的灰藍色，順著身體畫幾道羽毛狀的弧線，表現此部分的深度。以相同顏色畫眼睛周圍區塊，然後用黃色畫眼下的三角區域。接著，用黑色填滿鳥喙的淚滴形尖端。等眼周的黃色區域乾燥後，畫上鳥喙基部緊臨犀鳥黑色頭部的黑色區塊。

　　等待這些層次乾燥的同時，回到樹枝，用火星黑和熟褐調出極深的陰影，加上更多紋理。沿著樹枝，以 2 號水彩筆的筆尖勾勒稀疏斷續的筆觸，表現樹皮的粗糙紋路。

　　接著，犀鳥爪子刷上普魯士藍淡彩，並以火星黑加上陰影和小細節，如此細緻的區域當然也要用 2 號水彩筆。畫完此部分後，檢視犀鳥各部分，視需要增添細節。最後來畫眼睛：黑色的圓形周圍有一圈藍色皮膚。用 2 號水彩筆畫一個黑圓圈做為眼球，待乾之後，在其外圍加上藍色淡彩就完成啦！小細節能讓你的鳥更出色，本次練習也對之後畫包含多個動物、充滿複雜細節的風景畫大有幫助。

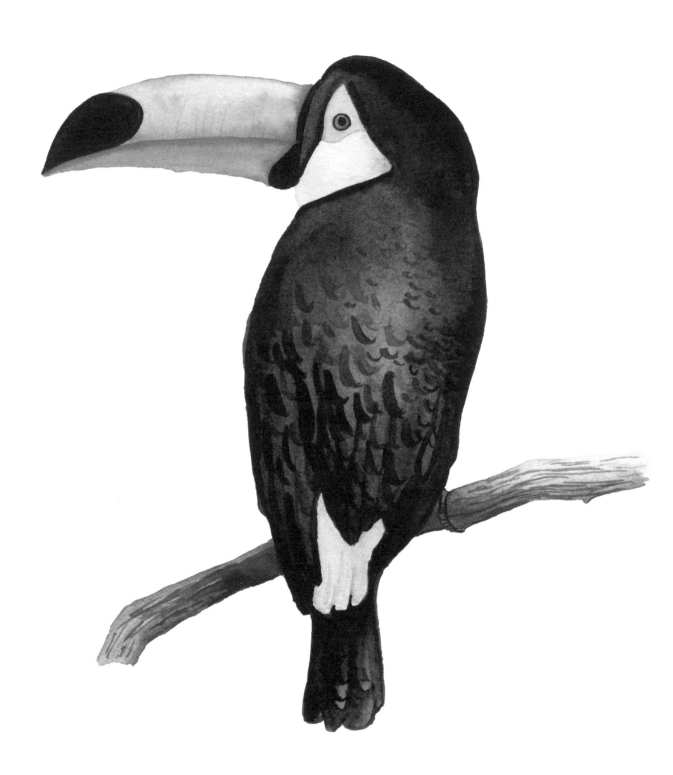

Day
Twenty Two

空氣透視法

利用 WOD 技法，透過描繪沙漠風景，
練習景深和空氣透視法表現遠近。

預計所需時間：45 分鐘 ～ 1 小時

第一步：
素描底稿

今天的作品主要使用 WOD 技法來描繪沙漠景致。地平線位置是這類畫作的底稿重點，對整體構圖影響極大。放在畫面上方三分之二處的地平線會突顯前景，使主題成為焦點，強調景深。地平線放在下方三分之二處則能讓景色更開闊，大片天空佔據作品主要畫面，使風景顯得開闊寂寥。不過我們要練習描繪風景的景深和透視，因此地平線要高於中線，約在上方三分之二處，以便將重點放在充滿細節的前景。

首先，用鉛筆畫兩條 C 線條做為地平線。接著在地平線上方勾勒幾道山稜，這些山脈線條主要為 C 線條和直線，以高低起伏的角度表現崎嶇裂蝕的岩石細節。平直的山頂代表方山，是亞利桑納（Arizona）、新墨西哥及墨西哥沙漠最具代表性的地形。

接著我們要畫前景的主角。你可以應用前幾天的巨人柱仙人掌練習，在遠處地平線上畫幾株做為小細節，前景則畫上較大、較輕楚的仙人掌做為主角。

第二步：
選擇色彩組合

我們今天畫得是白天的沙漠風景，所以使用中性的褐色和灰色調，包含土黃、熟褐、火星黑，以及繪製前景的綠色調。山脈和天空使用明度不同的藍色和黑色，以及群青紫搭配熟褐和土黃。前景的景物細節更豐富，色彩也較鮮明，而遠方的景物會慢慢變淺，偏灰藍色。這種用藍色調淡遠方景物、創造景深的方式，稱為空氣透視法。

第三步：
正式上色

準備好畫畫了嗎？拿起你的 16 號水彩筆，跟著下列的步驟吧！

第一層
如果不是使用四邊都上膠的封裝本作畫，記得用紙膠帶貼好固定畫紙周圍，以免遇到水分後起皺，變得凹凸不平，且凹處還會積水和顏料。準備好之後，整張畫紙從最上方的天空開始，慢慢往下刷滿極淺的鈷藍淡彩，這層淡彩可使天空和山峰有一體感。天空各處用幾抹群青紫增添變化，使其有深有淺，創造雲的效果。淡彩一直刷到地平

線，讓顏色越來越淡，淡到能看見淡彩下的線稿，這樣稍後加深山脈區域時，就能拉開和天空的距離。刷淡彩的同時，記得別讓畫紙某些部分積水了——不僅乾燥時間更長，此區塊也會留下較深的痕跡——可用廚房紙巾或乾畫筆吸去水分。

等待此區域乾燥時，將水彩筆沾滿土黃和熟褐調出的淺色淡彩，刷滿畫紙下半部或沙漠的地面。加深地面凸起和山丘處的顏色，任其渲染進淡彩，做為稍後的陰影。

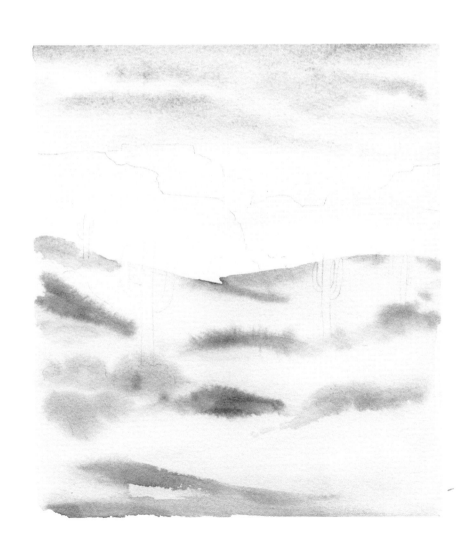

第二層

　　接著用群青紫和火星黑調出淡色畫第一層山脈，再以少許土黃提亮。等待第一層山脈乾燥時，調出樹綠的中間調畫在山丘頂，然後再刷上清水將顏料往下帶，融入沙漠地面。

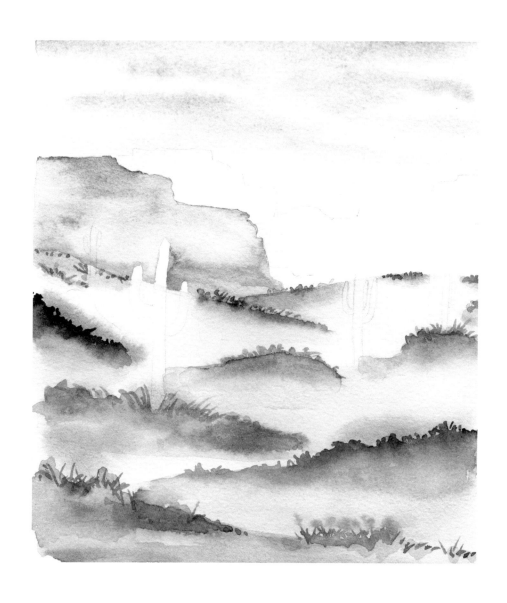

等待山丘乾燥的同時，檢查第一層山脈是否已乾，若乾燥即可動手畫第二個山脈。顏色相同，但比第一座山脈偏灰藍色，而且仍隱約透出熟褐和土黃。畫面乾燥後，就可以開始加上巨人柱仙人掌啦！現在開始要從左畫到右，避開右邊仍濕潤的山脈。記得前景的景物看起來較大，顏色和細節更豐富飽和，表現出空氣透視和遠近。

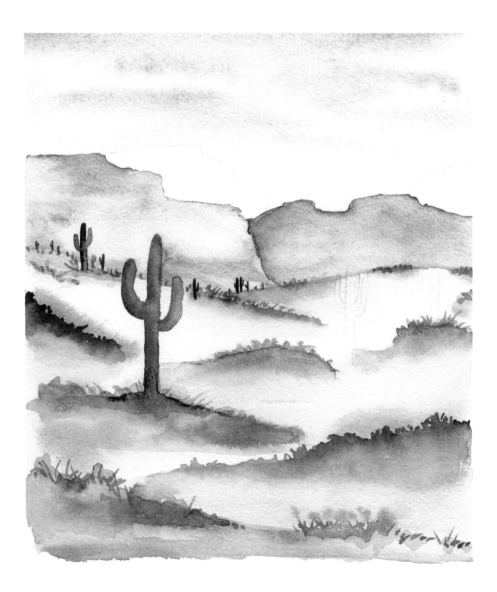

最後一層

　　現在我們要畫最後兩座山脈和前景的最後細部。用相同但更偏灰的顏色畫剩下的山脈，但要與天空有所區別。塗滿地平線上和右邊的仙人掌，如有需要，可用 WOW 技法讓色彩和陰影自然融合。在最近的山丘加上深綠色筆觸與紋理強調近距離，並為作品加上最後修飾。

Day Twenty Three

灰階明暗

分區塊使用 **WOW** 技法表現灰階明暗變化，
完成更繁複的題材。

預計所需時間：45 分鐘～ 1 小時

第一步：

素描底稿

我們以曲線和筆觸畫過雞，以基本形狀畫過犀鳥和蜂鳥。今天我們要用基本形狀和曲線，並用 WOW 技法和明度表以明暗技巧畫一頭大象。本次的主題比之前的動物更複雜些，因為分較多區塊，以及大象四肢的比例。我們將用較深的明暗強調皺摺和陰影，利用 WOW 技法表現明暗之間的流暢轉折，並以 WOD 技法重疊。記得將明度表放在一旁參照。

首先，跟著步驟分解範例畫出自己的大象。不用說，大象當然不是扁平的。可將象鼻和膝蓋視為圓柱，以短短的 C 線條畫皺紋，表現這些部分的渾圓感。

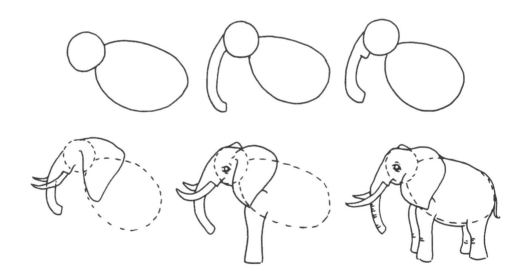

應用之前學過的基本曲線和形狀完成此步驟底稿（從大大的耳朵可以看出這是一頭非洲象）。準備好上色時，記得擦去輔助形狀和線條，只留下底稿的輪廓。

第二步：

選擇色彩組合

　　想到大象，你會想到什麼什麼顏色呢？當然是灰色啦！沒錯，大象的確主要是灰色的，不過灰色比你想像的更多變。有暖灰也有冷灰，兩者之間還有許許多多變化。暖灰就是加入——你一定猜到了——暖色，冷灰則是加入藍色調。我們要用較濃厚的黑色繪製大象，並加入少許紅色或褐色調出暖灰。這就是我們的陰影色，並且如同第 20 天，我們也會以 WOW 技法用這個顏色做為淡彩打底，並用筆觸強調形狀。如果覺得需要加深，我會加強某些細節，再以火星黑畫陰影。草地則用深檸檬黃和樹綠調出各種綠色和黃綠色。

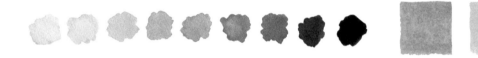

第三步：

正式上色

　　下筆之前，先思考如何表現各部分的明暗：哪些部份重疊？或者不是直接接觸光源？這個部位的基本形狀是什麼？該如何突顯高光？只要強調這些部分，你的大象就會躍然紙上。那麼，我們開始吧！

第一層

　　在大象的耳朵、身體和前腿的界線處用最深的灰色畫一條線。接著將畫筆沾水稍微洗淡後，刷上這道深灰色，以 WOW 技法融合混

色。繼續洗淡畫筆,輕輕畫出大象腹部/軀幹的橢圓造型,逐步填滿此區塊。一如往常,如果某些區域積水,用廚房紙巾或乾畫筆吸水。沾更多陰影色畫在尾巴加深,如有需要,也可加深耳朵旁邊的陰影。

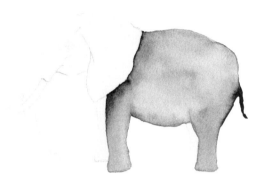

第二層

　　身體還沒乾之前不要畫耳朵,否則這兩個部位會暈染成一團。先畫象牙下的象鼻下半部。此部位用 WOW 技法。等待象鼻下半部和軀幹乾燥期間,用 2 號水彩筆沾火星黑畫眼球。以筆尖小心地勾勒出眼睛邊緣,然後填滿虹膜。眼睛完全乾燥後才可刷上頭部的淡彩,所以我們稍後再繼續此部分。

第三層

　　身體和象鼻完全乾燥後，以相同步驟畫後方的象腿。選較深的灰色，使後方的腿後退、位在陰影中。等待此部分乾燥時，調出更深一點的灰色，用來畫最深的陰影和細部：選取 2 號水彩筆沾滿深灰色，為象鼻加上皺紋細節。大象的鼻子呈圓柱形，因此務必使用 C 線條──和第 10 天學過的一樣。象鼻兩側皆畫上準確的 C 線條，身體和膝蓋也用這個陰影色畫些許皺紋。

　　等待其他部位的陰影乾燥時，用淺灰色淡彩畫大象的頭部，再以 WOW 技法渲染融合，並強調皺紋或需要陰影的區域。

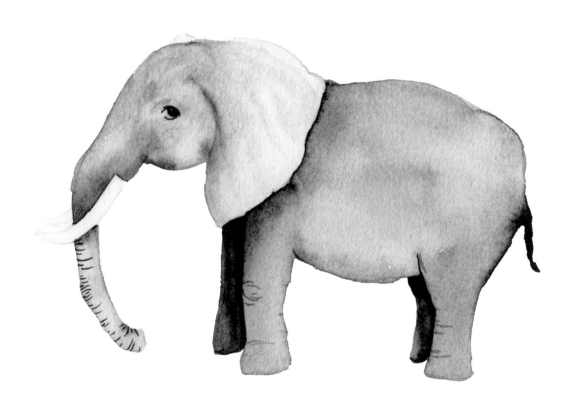

最後一層

　　現在我們要為大象加上最後的細節了。用陰影色在大象尾巴末端畫出短毛，以及為象鼻加上更多的皺紋。任何可突顯大象骨架的部分都可加深明暗對比。注意眼部——強調臉頰與頭部的其他突出處。下筆務必小心謹慎，陰影別加過頭了。大象完成後，用 2 號水彩筆在大象腳邊輕撇 C 線條加上青草，後方青草用較淡的綠色。

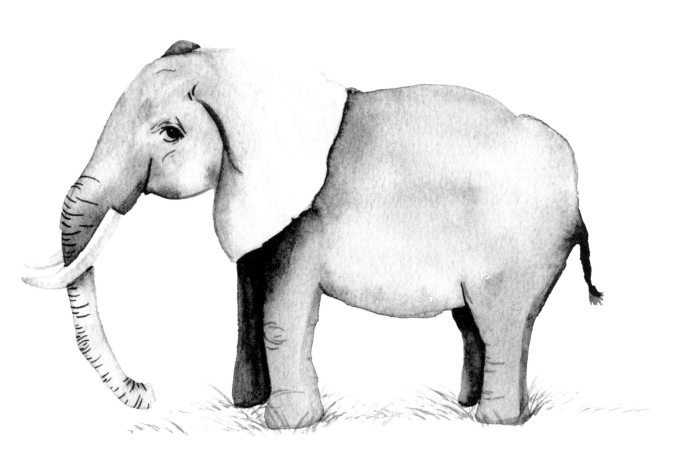

Day Twenty Four

立體感

繪製圓柱形題材，練習用明暗技法
強調形狀，展現立體感。

預計所需時間：1 ～ 1.5 小時

第一步：

素描底稿

　　要在繪畫中營造立體感，最重要的就是思考空間，以及如何在該空間中呈現題材。這會影響每一個造型的明暗、弧度與陰影如何落在其他物體上，以創造深度。今天我們將重點放在如何使物體真正躍然紙上，創造與背景的距離感。這裡會使用與之前不同的明暗技法和方式，不過先讓我們開始畫底稿吧！

　　今天的作品是由高聳的樹木組成的茂密叢林。這些樹生長範圍不止於畫面，使得觀者必須發揮想像力，在腦海中創造紙張之外的延伸景色。

　　開始畫底稿時，先用鉛筆在距離紙邊半吋處畫一個淡淡的樹幹，這棵樹最靠近前景，因此最粗。在畫面其他部分畫滿樹幹，間距約一吋，比第一棵樹細。樹幹的粗細結構要像大自然中的樹木一樣有變化。

　　接著加入有助於創造深度的小細節，用鉛筆淡淡勾勒藤蔓，從畫紙上方三分之一處垂下，畫得比樹幹細，使其看起來較遠。應用目前為止所學到的構圖技巧自由地畫吧！別太擔心畫面是否漂亮，只要在

紙上多練習筆觸就好。任何不滿意的部分，都可以擦掉並繼續畫。最後在樹幹後方加上幾片龜背芋，創造數個畫面焦點。

第二步：
選擇色彩組合

　　我們之前提過，若要在畫中創造出三度空間的景深，構成造型的顏色和明暗就非常重要。你要讓這件畫作中的叢林延伸至背景深處，掛滿藤蔓的樹木高聳挺拔，使觀者有如籠罩在樹冠濃蔭之下。我們用熟褐和土黃調出三種不同的明度來繪製樹幹，並以更深的陰影描繪樹幹的細部和弧度。用這些顏色強調樹幹的圓柱形，創造出高光和暗面的強烈對比。

　　我們也要用酞菁土其藍和深檸檬黃兩種主色調，調出多種黃綠和藍色變化，畫出樹幹間透出的鮮亮背景，搶眼度不亞於樹幹的白色亮面。接著以各種深淺的綠色畫出龜背芋，最後用紫色和黃色兩大對比色描繪葉片細部。這裡我們不用紅色和藍色調成的紫色，而是要用歐普拉玫瑰和普魯士藍調出紫色。一起放膽畫這件熱鬧十足的作品吧！

第三步：

正式上色

第一層

　　準備好所有主要的顏色，先用 6 號水彩筆避開樹幹，在背景區塊刷上極淺的土耳其藍淡彩。如果有些角落和間隙對 6 號水彩筆來說太細小，可換用 2 號水彩筆。變化每個區塊的藍色，有些可加入些許黃色，有些則多點土耳其藍，以此類推。一個個背景區塊按照順序，從一側畫到另一側。

　　完成這些區塊後，徹底洗淨水彩筆，再用 6 號水彩筆沾滿混合熟褐和少許的土黃以及最淡的樹幹顏色。這次作品中沒有暗面、中間調和亮面的漸層暈染，只用 WOD 技法疊色。用筆腹順著樹幹畫出陰影並變化筆畫粗細，表現樹幹的凹凸起伏。每棵樹幹僅在一側畫陰影，強調樹幹的圓弧造型。較細的樹幹可用 2 號水彩筆畫陰影。

第二層

　　畫完所有樹幹的第一層中間調後，將畫筆沾滿較深的中間調。務
必等底色中間調乾燥後才可疊色，大部分的中間調可與底色重疊，但

保留透出些許中間調。乾燥後在較粗的樹幹上畫更深的陰影，賦予更多立體感和造型。樹幹上應該能看見三層陰影色，所有樹幹右側仍保留畫紙的白色，表現樹幹的亮面。如果樹幹只有單一顏色，看起來會很扁平、缺乏立體感。這些層次的深度可讓樹幹顯得更渾圓，跳出背景。

第三層

　　所有層次乾燥後，取 2 號水彩筆，用最深的熟褐混色回頭畫樹幹，沿著樹幹的造型弧度勾勒出橫向的裂紋或線條。這些線條順著樹幹弧度，表示其延伸至看不見的地方，有助於增添立體感。變化這些細節的明暗深淺，使整體更寫實。

第四層

　　完成樹皮的細節後即可進行其餘部分。將龜背芋刷上黃綠底色，
藤蔓則用溫莎綠和樹綠混合飽滿濃稠的顏色。讓部分藤蔓與樹幹交疊，
畫出在空間中蔓生的感覺，創造畫面的層次感。

最後一層

最後用各種深淺的紫色和黃綠色畫枝葉，增添更多深度和對比。我的範例作品中，這些植物高度至畫面三分之二。我前面說過，這可驅使觀者想像畫面之外的景色，幫助延伸畫面。隨性自由地畫上這些植物。

最後，強調龜背芋的陰影和細節，使這些細節顯得更接近前景，增加景深。完成後退幾步檢視各個區域，看看是否有任何可補充添加的部分。樹幹是不是顯得遠近有別呢？即使畫面中的元素又多又密，還是能打造出空間的寬廣延伸感。

Section Five

應用

　　哇！你成功抵達最後一部分了！選擇亮眼的色彩組合、以基本形狀畫底稿，以及用 WOW 和 WOD 技法上色畫明暗，現在的你應該相當得心應手。只要按照這些關鍵步驟、挑戰自己完成每件作品，每天的繪畫練習一定能帶來極大改變。不斷成長並嘗試新事物都有助於培養肌肉記憶，發展出自己的繪畫風格與表現方式。

Day
Twenty Five

野外景色：沙漠

將風景分成多個區塊以表現空氣透視
與更多細節，繪製寬廣的景色。

預計所需時間：1 小時

第一步：
素描底稿

今天的作品是廣角的沙漠景色。如同每個章節的架構，我們先從比後面三天較簡單的基本風景畫做為第五部的開端。本次作品有如引子，每一天都會提高複雜度，直到最終畫作。我們動手畫吧！

回想第 22 天，我們一樣先用鉛筆畫出地平線，確立透視。這次的畫作比較特別，地平線要放在畫面下方三分之二處，展現沙漠裡壯麗開闊的日落天空。

先輕輕畫出地平線。接著在遠方地平線上加上較小的山脈。山脈別畫得太高，天空才是我們主要的焦點。畫岩石、山脈和背景中較小的巨人柱仙人掌時，大小要有變化，如此才能呈現出在畫面中的遠近。繼續在前景畫上更多的岩石和細節，可加上風滾草（tumbleweed）和沙漠中會出現的小細節。

第二步：
選擇色彩組合

沙漠日落要用溫暖豔麗的顏色。歐普拉玫瑰渲染進深檸檬黃的效果絕佳，能創造出極美的絢爛色彩，最適合用來畫夕陽。

前景我們用自然的沙漠色調。落日投射在風景中的光線相當強烈，因此仙人掌、岩石和沙漠地面幾乎仍在充分光線中清晰可見。我們要用樹綠和橄欖綠畫仙人掌，深淺濃淡不一的褐色和灰色畫岩石，用熟褐畫風滾草，沙漠地面則混合土黃和熟褐。這些顏色放在一起簡直美不勝收！

第三步：
正式上色

用 2 號水彩筆沾飽和且水分充足的歐普拉玫瑰，以筆尖描繪出天際線，一次約畫 2 吋。每畫完一段就以 6 號水彩筆沾清水，用 WOW 技法將歐普拉玫瑰暈開並刷至天空，形成漸層均勻的淡彩。

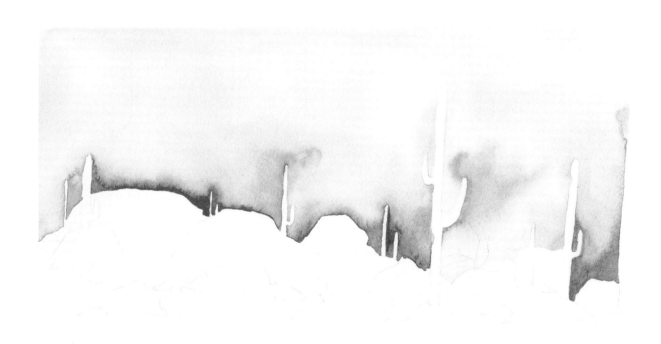

現在在天空加入少許深檸檬黃做出穿透雲層的光線，並觀察顏色如何與濕潤的粉紅色融合渲染。繼續用深粉紅描繪天際線，以清水渲染開後，點上少許黃色。此步驟的關鍵在於不要一口氣描完整條地平線，才能利用濕潤的顏料均勻地暈染。如果天空某些部分線條不夠順暢或需要更多顏料，不妨回頭修正，以水彩筆沾清水在顏色周圍畫圓幫助融合，或在濕潤部分施加更多顏料加強整體色彩。待第一層完全乾燥後再畫接下來的背景。

第二層

這一層包括背景幾座淡淡的山脈和遠處的仙人掌。選取 2 號水彩筆沾滿最淺的綠色調，塗在地平線上的所有仙人掌。混合淡淡的土黃和熟褐畫最遠處的山，與仙人掌的淡綠色搭配。山的底色仍濕潤時，用略深的顏色刷在底部使其暈染柔和。

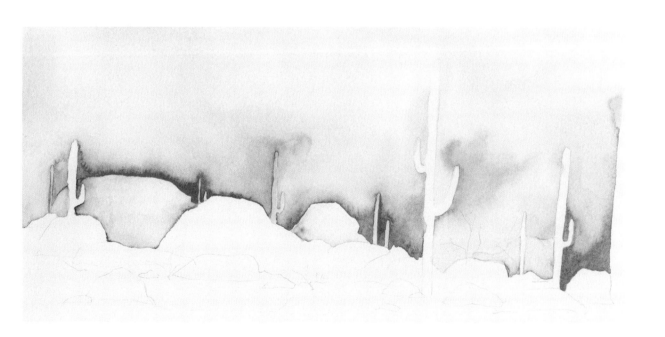

第三層

　　掌握訣竅了嗎？我們一次畫一層，慢慢畫到前景。將剛剛的綠色調深，畫在較近一排的仙人掌上。綠色必須更深濃些，才能有別於後排較遠的仙人掌。接著將土黃加入少許黑色，調成淡彩刷滿沙漠地面和地平線前較大的岩石。

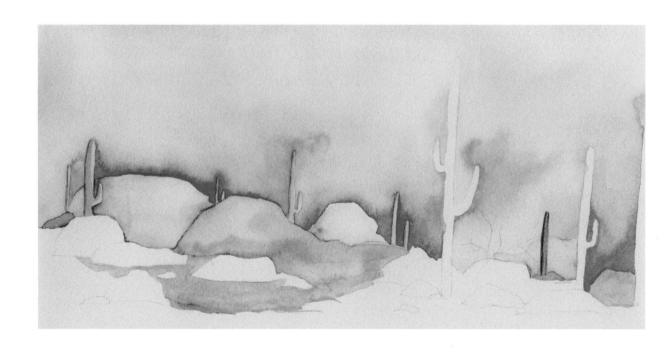

第四層

　　等待岩石乾燥時，用最飽滿的綠色畫前景的仙人掌。同時，你也可以開始著手畫前景的岩石，變化褐色和黑色之間的明暗深淺，不過這些岩石的顏色必須是畫面中最深的，如此才能顯得在最前方。（我們真是把「明暗」這個詞物盡其用呢！）要畫出一望無際的景深，豐富的明暗變化絕對是關鍵。單一顏色從深到淺的變化可讓畫作更加豐富有深度。這一層的最後要用較淺的顏色畫沙漠地面，和較深的岩石形成對比，更加顯眼。

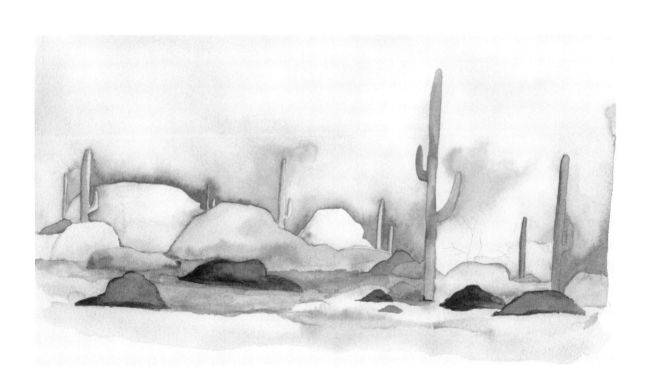

最後一層

　　最後在前景畫上風滾草、岩石和低矮植物等小細節。每次加入的細節都能增添景深，不過也別忘了畫上細節後，都要檢視畫面，以免畫過頭。整體畫面、構圖、色彩及景深是本次作品的主要焦點，過多小細節反而會干擾開闊壯麗的沙漠天空，畢竟天空才是主角。

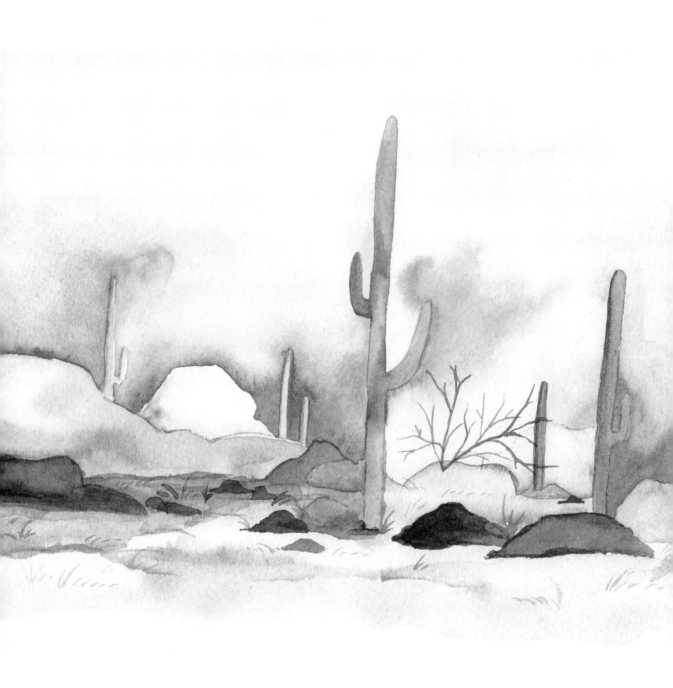

Day Twenty Six

野外景色：叢林

練習耐心，以 WOD 技法少量
多層地畫出廣大的叢林景色。

預計所需時間：1.5 ～ 2 小時

第一步：

素描底稿

　　我們要更往後退，以鳥瞰的視角描繪霧中叢林，非常有趣喔！或許看起來讓人想打退堂鼓，不過我要教你幾個畫出霧靄效果的小技巧。畫作的底稿非常基本，只要勾勒從霧中露出的重點區域即可。底稿不要畫任何明確的形狀，鉛筆線必須極淡。以我的作品為例，我在畫紙左上和右邊做了記號，這是稍後要畫從霧中透出的樹冠叢的位置。樹冠可以放在地平線以上，以兩條稍短的 C 線條表示。除此之外，只要用鉛筆在紙上標出哪裡該清晰，哪裡該多點水分或霧。

第二步：

選擇色彩組合

　　這件作品描繪的是水氣濛濛的叢林，因此我們要用富有變化的綠色調，從藍綠到正綠，還有極薄透的黃綠和灰綠色。水分是本次作品的最佳夥伴，可使色彩變得薄透，渲染進霧裡──霧則是一道清水，樹頂和顏料逐漸沒入其中。

第三步：

正式上色

第一層

　　為了讓叢林景色的神祕霧氣效果更加戲劇化，用 16 號水彩筆沾滿大量清水刷滿整張畫紙。上方保留幾道乾燥的間隙，稍後畫從霧中透

出的帶狀樹頂，除此之外，整張紙都要打濕。

　　現在在濕潤的畫紙上添加各種不同的綠色調。務必在畫面中間保留只有清水的迂迴區塊，這些區塊不加任何顏料，如此可大大突顯霧中露出的樹叢。越靠近前景的綠色越飽和，越往背景則綠色彩度越低並較偏藍綠色。

　　接著，趁底色仍濕，用 2 號水彩筆在畫紙空白的乾燥間隙畫幾棵淺綠色的樹幹，讓樹幹兩端融入淡彩。樹葉的部分則用 2 號水彩筆從樹幹畫出 C 線條做為樹枝，用類似第 8 天練習過的技法畫出棕櫚樹。此時只畫幾棵背景的樹，其餘的樹要用 WOD 技法。我知道畫面現在看起來就只是幾個色塊，但是相信我，最後一定會變得很別緻。保持耐心，接下來的兩層要多花費時間和精神繪製細節。

第二層

　　等待畫面乾燥時，畫上柔和的紋路和筆觸表現樹冠周圍的葉片。利用各種明暗加強效果。越靠近霧的樹木，顏色就越淡，也就是說有

些樹的樹幹顏色較淺；不在霧裡的葉片顏色則較深。不過畫這些樹的同時，別忘了靠近霧的區域顏色要逐漸變淡，霧氣繚繞的部分也不要全部畫滿樹。在底色各團色塊上畫滿棕櫚樹，選用和底色淡彩相近的顏色，使棕櫚樹顯得較朦朧，有如籠罩在薄霧之中。某些樹冠下方保留清水底色，表現穿過叢林的濃霧。記得靠近前景的樹細節較多，顏色也較深和飽和；這些樹也要畫得大一些，如此能顯得棕櫚樹更近。

第三層

　　我說這是需要耐心的練習時，可不是開玩笑的！這件畫作對你很有助益，可以養成耐心。你是逃不了這類畫作的，因為這能夠幫助你成長為藝術家。不用催促自己，但是也不要在單一細節或小區塊上花費太多時間。繼續加上小小的棕櫚樹，逐漸在遠方和霧氣周圍淡去。左下角的樹是用極深的溫莎綠和火星黑，讓這些細節躍然眼前。

最後一層

　　最後，在畫紙右下區塊加上較深的前景樹木。檢查畫作是否需要任何最後的修飾。如果你不確定，可先離開作品一會兒，稍後再重新檢視需要修飾或增加的部分。

　　不要害怕這類需要創意思考的作品。持續練習，記住，耐心是藝術家和業餘畫家之間唯一的差別。

Day
Twenty Seven

沙漠景色：第一部

了解色彩協調，完成包含多個
景物的沙漠風景：第一階段。

預計所需時間：1 ～ 1.5 小時

第一步：

素描底稿

　　在最後的沙漠風景中，我們會加入許多細節，有各式各樣的仙人掌、花朵與背景，色彩紋理豐富有趣。作品中將有更多花卉，類似第17天畫過的練習；同時也會將重點放在前景元素的明暗，如第24天的練習。畫底稿時，耐心地一步步完成每件景物。我知道我說過很多次了，不過事前多花點時間和心力畫底稿真的很值得。

　　龍舌蘭就是較長的葉片形狀構成的大開口圓錐結構。用S或C線條勾勒出末端細長的龍舌蘭葉片。慢慢畫出花朵的每一層，才能藉由輔助線將之畫得更細緻。前景如第24天，加上岩石和更多植物，畫底稿時也要思考作品的整體構圖。你會注意到在我的畫作中，這件作品的構圖從上三分之二處斜向往下，並有多個畫面焦點。可參考第3天的構圖技巧。

第二步：

選擇色彩組合

　　這件作品的色彩組合靈感來自棕櫚泉（Palm Springs）的沙漠。想像裝飾藝術和二十世紀中葉的摩登風格遇上沙漠的淺粉色調。我使用明亮的粉紅色和鮮豔的黃色與綠色創造二十世紀中葉的摩登感，不過以風景中的柔和自然色調增添平衡感。龍舌蘭的顏色接近尤加利葉，因此以酞菁土耳其藍和少許黑色調出帶煙燻感的灰藍色。我會用煙燻／灰粉紅（dusty pink）和土黃繪製較繁複的花朵，並以少許歐普拉玫瑰描繪尖刺造型的花朵，點亮整個畫面。這個顏色組合有如一場視覺饗宴呢！

第三步：

正式上色

第一層

　　第一層顏色先用酞菁土耳其藍和少許黃色混出柔和的藍綠色，並調成極淺的淡彩刷滿背景。用 16 號水彩筆快速地完成大面積，小區塊則用較小的水彩筆。這層淡彩完全乾燥後才進行第二層。

第二層

接下來的步驟，我們要用第 17 和第 20 天教過的技法畫花朵的中間調和亮面。靠近花瓣間隙處畫上中間調和陰影，再以清水刷滿花瓣，利用 WOW 技法做出漸層混色。我知道花瓣層層疊疊的，不過這和我們畫過的玫瑰花一樣，將每一片花瓣視為獨立的作品，一片畫完再畫下一片。側面的花朵要加深內側花瓣的顏色，強調其圓錐形。

第三層

　　等待盛開圓形花朵的中間調和亮面乾燥時，可著手開始畫巨人柱仙人掌，以鮮亮的淺黃綠色上色，從紙張一側依序往另一側畫。用深檸檬黃和少許溫莎綠調出鮮嫩近乎螢光的顏色。畫完所有仙人掌後，再為花朵加上深歐普拉玫瑰；記得錯開上色的花瓣和區塊，以免所有顏色暈成一團。

　　接著待刺梨仙人掌周圍乾燥後，塗上一層薄透的樹綠。最後深呼吸，然後放下畫筆，今日的練習就先告一段落。我們還畫了真不少呢！明天再繼續完成剩下的層次吧！

Day
Twenty Eight

沙漠景色：第二部

完成最終沙漠風景剩下的其餘步驟。
學習如何在沙漠圖案中融入色彩平衡。

預計所需時間：1 ～ 1.5 小時

第三步：

接續第 27 天

第四層

　　歡迎回來！現在要加上最後的層次和細節，完成這件作品囉！先從最右邊的龍舌蘭開始，技法類似畫玫瑰花瓣，用最深的灰土耳其藍描繪出龍舌蘭和岩石的邊界。先畫最右邊的葉片，然後完全洗淨畫筆，再沾清水由上往下一直畫到深灰藍色處，形成漸層渲染。用 2 號水彩筆沾熟褐畫在龍舌蘭葉片的尖端，任其淡淡暈進灰土耳其藍。以相同步驟完成所有龍舌蘭葉片，但是要跳過緊鄰剛完成葉片的部分，以免顏料彼此暈染。另一株龍舌蘭的畫法相同。每個葉片的色調都要稍微變化，使其更栩栩如生。

　　接著為巨人柱仙人掌加上深綠色。只以線條上色，線條之間保留間隙，露出鮮亮的黃綠色做為稜的亮部。用混合土黃和熟褐的顏色塗在沙土部分，避開岩石區塊，完成這一層。

第五層

接下來的步驟，我認為畫面需要更多粉紅色與綠色互補，使綠色
更鮮明。較低矮的巨人柱仙人掌用 WOW 技法塗上灰粉紅。接著岩石
刷上更淺的淡彩：先用淺土黃色畫離前景較遠的岩石，前景的岩石直
接塗上淺灰做為底色。

最後一層

　　最後也是最重要的，我們要來畫最終細節了。終於抵達最終階段啦！用 2 號水彩筆的尖端沾取深綠色，為刺梨仙人掌加上尖刺。可用較暗的色調進一步突顯花朵造型。最後以幾種不同明暗色調為岩石加上一些陰影，明暗技法類似第 24 天。仔細檢查每個元素，看看是否需要添加更多細節，然後就可以簽名，大功告成啦！

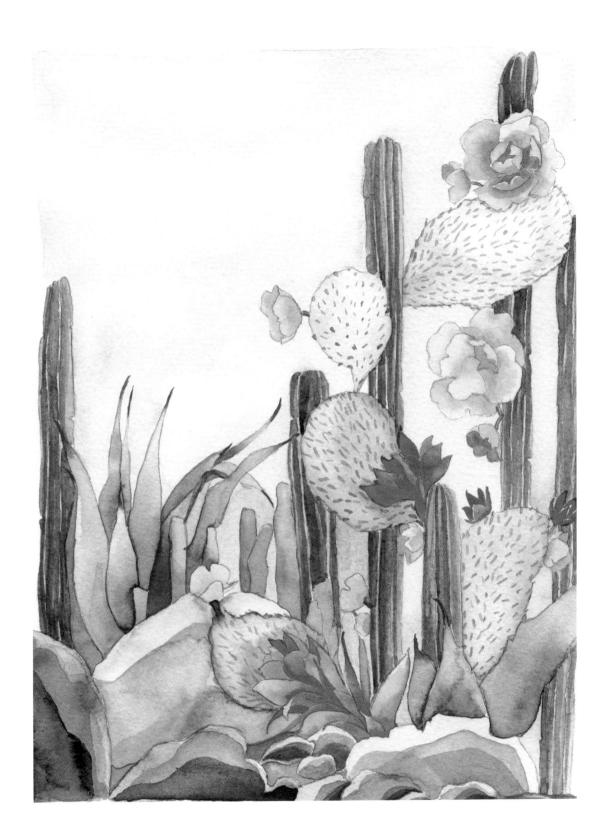

Day Twenty-Nine

叢林景色：第一部

了解色彩協調，完成包含多個
景物的叢林風景：第一階段。

預計所需時間：1 ～ 1.5 小時

第一步：

素描底稿

　　今天我們要畫叢林中的一景。本次作品不是開闊的風景畫，而是近距離的景物。想像自己正穿過熱帶雨林，撥開藤蔓、龜背芋和花朵，發現有隻鸚鵡正盯著你看。這就是我們一起畫得最後一件作品，所以盡情地開心畫畫吧！我們將應用所有已經學過的技法，並透過嘗試新事物，尋找自我風格與表現方式。一起看看如何規劃這件作品吧！

　　這次作品幾乎佔滿整張畫紙，畫底稿和上色時必須切記這一點。我們先來畫金剛鸚鵡（macaw）的草稿：金剛鸚鵡是焦點更是主角。將鸚鵡佔滿一大片畫面，但也不要過大，這樣才能展現繁密茂盛的叢林特色。金剛鸚鵡要畫得有如從左下方探出頭，鳥喙和頸部伸向中間，引導觀者的視線穿過畫面。

　　鸚鵡的線稿畫法：先畫兩個基本形狀，同犀鳥畫法。畫面中看不到鸚鵡身體的下半部，因此只需畫兩個圓圈構成主體。畫一個淡淡的小圓圈做為頭部，圓圈左下方畫一個較大的橢圓做為身體。由於身體下方超過畫面範圍，因此橢圓畫一半即可。橢圓形的尺寸和方向將決定鸚鵡的姿態。

　　沿著圓圈頂端，從兩側往橢圓形方向向下畫 C 線條。右側用 C 線條連起圓圈和橢圓，勾勒出頸部。如何畫鳥喙：先畫 C 線條做為上部，中間畫 S 線條，然後再畫另一條 C 線條做為底部。

眼睛畫在喙部咬合線的上揚處：在那裡畫一個小圓圈表示眼睛，並加上小點表示瞳孔。接著加上淡淡羽毛，畫至翅膀末端。翅膀（一開始畫得橢圓左側）或肩部弧度就在頸部之下，只比頸部稍微突出一點點。最後擦去基本圖形上不必要的線條，以免誤導上色——只保留上色時，真正需要的底稿輪廓線。

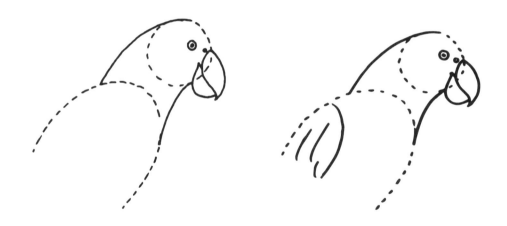

畫面其他部分可利用前些日子學到的技法畫出龜背芋和花朵。棕櫚葉不必事先畫好線稿，可在上色時利用簡單的複合筆觸隨性加上。只有較複雜的造型才需事先畫好線稿。開心完成這個部分：畫線稿時同時要思考造型、比例和構圖，按照自己的想法逐步建構畫面。

第二步：
選擇色彩組合

　　這件作品的元素眾多，因此務必突顯每一個物體。加入對比色或利用明暗增加景深都能達到此目的。別忘了，背景中越遠的物體顏色越淺。我們會用許多明亮的綠色、深紅、粉紅、黃色以及土耳其藍。畫作會非常鮮豔大膽，因此必須加入相似色調節色彩之間的對比，讓整體更平衡。

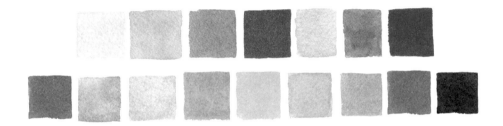

第三步：
正式上色

第一層

　　先畫鸚鵡的第一層顏色：將深檸檬黃調成極淺的淡彩，刷在鸚鵡頭部後方，避開喙部和眼周。我們要用類似第 15 天的天堂鳥花畫法，以 WOW 技法漸次加入不同顏色，任其暈染融合得五彩繽紛。趁黃色仍濕潤，靠近眼部、喙部和大部分的腹部加上猩紅色。接著在翅膀加上橫向帶狀的土耳其藍。上色動作要迅速，這樣顏色才能在濕潤時形成渲染效果。希望與深紅和土耳其藍對比更鮮明的部分，加上更多黃色。

第二層

　　等待鸚鵡第一層顏色乾燥的同時，用淺歐普拉玫瑰淡彩畫背景。粉紅背景？你沒看錯！通常你可能會認為遠景應該是綠色或天空藍不過我們要推翻常規，將色彩理論和協調提升到更高的境界。這個粉紅色能恰到好處地平衡土耳其藍，並與稍後加上的綠色形成對比。我們

也會使用相似色，如粉紅色、帶黃色的粉紅，到更偏黃的粉紅，變化
背景的粉紅色調。你的色彩組合就是一種藝術表現方式，能抓住觀者
目光，讓他們讚嘆不已。

　　在鸚鵡的第一層顏色乾燥之前，不要畫到與鸚鵡相接的部分，以
免顏色互相暈染。最後再畫邊緣部分。

第三層

　　接著我們要在背景加上更多細節，例如細窄的樹幹。先畫每棵樹幹的陰影，然後再回頭加上更精緻的線條細節，如第 24 天。畫樹幹之前，務必確認周圍區塊已完全乾燥。我用酞菁土耳其藍繪製樹幹陰影，看看土耳其藍和粉紅色的搭配，美呆了！

　　完成樹幹陰影後，用 2 號水彩筆沾取較濃稠的土耳其藍加上細節，記得線條要順著圓弧曲線。如果細看第二個示範圖，你會發現我換用鈷藍描繪前景樹幹的線條。這麼做可增添變化並使樹枝更靠近前景，再說，有何不可呢？鈷藍創造美麗的色彩平衡，而且我們在接下來的層次也會結合這個顏色。

第四層

　　背景乾燥後，就可以開始用 WOD 技法在前景加入細節了。畫些活潑的葉片造型增添趣味感，記得和其他顏色保持協調。用深鈷藍畫了一些葉片後，就可以開始著手畫龜背芋的第一層顏色。繼續在整個畫面加上藍色葉片，同時變化明暗深淺，表現葉片的前後遠近。

　　現在前景和背景逐漸顯現出差別。休息一下，明天繼續完成最後步驟。別畫到累癱了。暫時放下這類細節繁複的作品休息片刻，這對恢復創造力很有幫助。明天是我們一起畫畫得最後一天，到時候見啦！

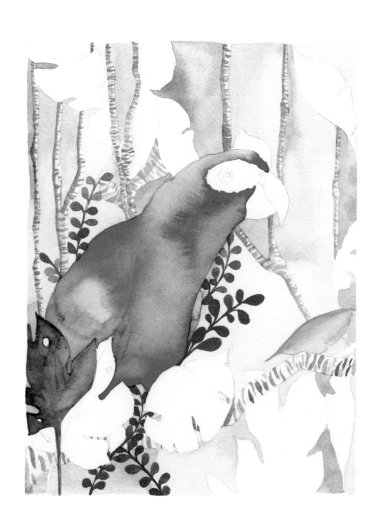

Day Thirty

叢林景色：第二部

完成叢林景色的最後層次。
學習在叢林圖案中使用色彩平衡。

預計所需時間：1 ～ 1.5 小時

第三步：

接續第 29 天

感覺神清氣爽，準備好繼續了嗎？我知道有時很難中途停筆，不過相信我，你的眼睛會感謝你的。現在回到這幅畫，完成最後層次吧！

第五層

為了讓龜背芋的綠色更突出，我用純歐普拉玫瑰在畫面下方及兩側加上造型隨性的草葉。用水彩筆的筆尖畫棕櫚葉，利用在第 5 天探討過的複合曲線畫出莖葉。大膽讓葉片交疊，往各個方向生長。底稿部分繼續上色，並為畫面加上所有花草元素，然後才進行接下來的步驟。

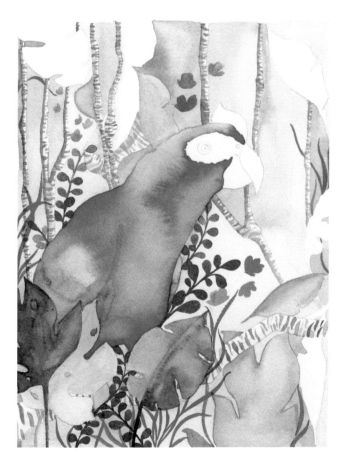

第六層

　　完成龜背芋和香蕉葉的底色後，現在該隨性一下啦！目前為止，我們已經學過繪畫的構圖等所有規則，但是接下來的步驟我要你忘掉這些，自在地畫畫，打破規則！拋開規則，自由開心地畫上細節，讓自己享受畫畫的過程，而非完成作品。當然，每個藝術家都希望畫作完成時令人驚艷，但是當你進入創作狀態而且具備相當自信、享受過程的點滴時，我保證你的眼睛和畫筆會告訴你畫作需要什麼。那如果搞砸了呢？盡力蓋掉或修改，如果無法補救也沒關係。這就是學習，也許以後你就不會再犯同樣錯誤啦！用較單純的筆觸繼續畫上層層的花草葉片，並調淡顏色增加畫作景深。

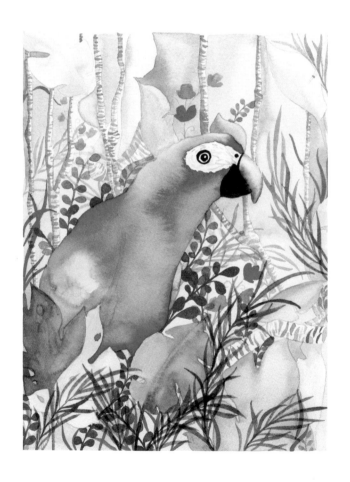

最後一層

　　現在畫面的所有元素幾乎都完成了，可以開始加上最後細節。用 2 號水彩筆填上鸚鵡的眼睛。鳥喙下半部塗滿濃厚的黑色，上半部只刷清水，並在黑色邊緣輕刷，將顏色帶進鳥喙上半部，使其從下到上形成黑到灰的漸層淡彩。接著，鸚鵡身體的紅色部分用較深的猩紅混色加上更多羽毛細節；土耳其藍的部分則用土耳其藍畫細部。記得使用 C 線條，下筆位置不要想太多。

　　現在退後一步，看看整個畫面。是否有些區塊需要往前？利用明暗技法增加空間感，如有需要也可加入更多葉片細節，不過記住別畫過頭了。相信自己，以及從第 1 天到現在學會的一切，完成這件最終作品。

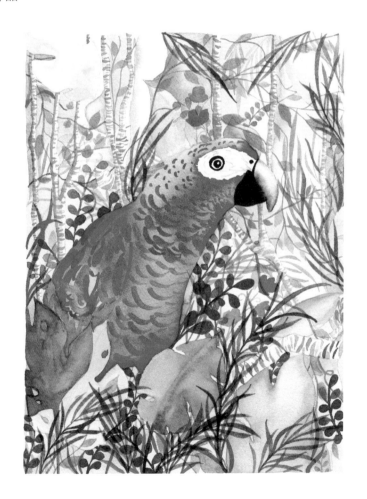

Day Thirty One
and Beyond

30天以後

哇！你辦到了！三十天畫了三十件作品呢。或者你花了超過三十天才完成（這就是人生啊），但是依舊堅持到底！從最初的基本形狀和技法，到學習色彩平衡與協調，再到利用 WOW 和 WOD 技法描繪正確明暗與造型，你全部都畫過了呢！希望你很享受我們一同走過的旅程。水彩的渲染魔力與色彩的明亮特質無可比擬。這本書的初衷正是要幫助你發現並掌握這項媒材的美好之處，讓你想要一直畫下去。我以不同方式介紹基礎與如何開始畫水彩，希望你發現水彩平易近人的一面，更重要的是，讓你愛上畫水彩的過程。

如果過程中你對某些作品感到失望，必須了解少了錯誤和失敗，藝術家就不會成長，無法卓越超群。每個藝術家都有一大堆揉爛丟進垃圾桶的畫，也浪費許多顏料和畫布，但是堅持和耐心才是藝術家和業餘者的差別。這正是滋養並維持創造力最飽滿豐沛的能量，幫助你投入時間和決心每天畫畫、跨越障礙，並接受失敗、視之為成長的機會。

　　一旦如此，你就會領悟比起畫出一件曠世傑作，在繪畫過程中學習才是最重要的。透過過程，你會畫得更多，也從錯誤中學習更多，繼續培養強化肌肉記憶。「傑作」就是這樣誕生的。

　　我常常聽到學生或人們說，他們不相信自己有創造力，或是自己不會畫畫。人人都有與生俱來的創造力，那就是解決問題、以不同方式理解事物。也許有些人比其他人需要更多時間與耐心，但是不要執著在比較自己和別人的作品，或希望自己的畫看起來接近書中範例。多年經驗和耐心都可能造就差異。別就此停筆！運用你學會的技法和基礎畫出所有東西吧！可以是城市景色或大海風景，或是像花瓶、大提琴等靜物，這些題材都能利用我們在這本書中練習過的同樣步驟和技法描繪出來。先畫出基本形狀並事先選擇色彩組合，作品就會大不相同。繼續畫畫並專注練習，把自己當成藝術家和富創造力的獨立個體。

　　希望你在往後的畫作中繼續運用在這本書中學到的一切。使用#everydaywatercolor標籤，讓這趟旅程延續下去，追尋對創作過程的熱情，發現自己的天賦和創造力。

謝詞
Acknowledgments

首先也最重要的，我要感謝上帝──終極的造物者和藝術家。謝謝你寫下我的故事，並教我如何展翅高飛。

謝謝我最棒的老公，John。你的愛與支持成就我的一切，而且你總是不厭其煩地鼓勵我做到最好。也要感謝我的外婆和奶奶（El 和 Re），她們無意中教導我畫水彩；也要感謝我的父母，Clint 和 Jill，不斷啟發我，即使我失敗時仍支持我。

我也要感謝超棒的 Ten Speed 團隊、我的編輯 Lisa Westmoreland、設計師 Angelina Cheney，以及我的經紀人 Kimberley Brower。沒有你們就沒有這一切！

30天學會畫水彩

給初學者的自學指南，從基礎技法到色彩，愛上每一天的水彩練習！

原 書 名	Everyday Watercolor : Learn to Paint Watercolor in 30 Days
作　　者	潔娜·芮尼 (Jenna Rainey)
譯　　者	韓書妍

總 編 輯	王秀婷
責任編輯	張倚禎
版　　權	徐昉驊
行銷業務	黃明雪、林佳穎

發 行 人　涂玉雲

出　　版　積木文化
104台北市民生東路二段141號5樓
電話：(02) 2500-7696│傳真：(02) 2500-1953
官方部落格：www.cubepress.com.tw
讀者服務信箱：service_cube@hmg.com.tw

發　　行　英屬蓋曼群島商家庭傳媒股份有限公司城邦分公司
台北市民生東路二段141號11樓
讀者服務專線：(02)25007718-9│24小時傳真專線：(02)25001990-1
服務時間：週一至週五09:30-12:00、13:30-17:00
郵撥：19863813│戶名：書虫股份有限公司
網站：城邦讀書花園│網址：www.cite.com.tw

香港發行所　城邦（香港）出版集團有限公司
香港灣仔駱克道193號東超商業中心1樓
電話：+852-25086231│傳真：+852-25789337
電子信箱：hkcite@biznetvigator.com

馬新發行所　城邦（馬新）出版集團 Cite（M）Sdn Bhd
41, Jalan Radin Anum, Bandar Baru Sri Petaling, 57000 Kuala
Lumpur, Malaysia.
電話：(603) 90578822│傳真：(603) 90576622
電子信箱：cite@cite.com.my

製版印刷	中原造像股份有限公司
封面設計	張倚禎
內頁排版	張倚禎

城邦讀書花園
www.cite.com.tw

2019年6月13日　初版一刷
2020年9月24日　初版二刷
售　價　NT$550
ISBN 978-986-459-185-5

Printed in Taiwan.
版權所有·翻印必究

Copyright © 2017 by Jenna Rainey
This translation published by
arrangement with Waston-Guptill
Publications an imprint of the Crown
Publishing Group, a division of
Penguin Random House LLC

國家圖書館出版品預行編目資料

30天學會畫水彩 / 潔娜.芮尼(Jenna
Rainey)作；韓書妍譯. -- 初版. -- 臺北市
：積木文化出版：家庭傳媒城邦分公司發
行, 2019.06
　　面；　公分
譯自：Everyday watercolor : learn to
paint watercolor in 30 days
ISBN 978-986-459-185-5(平裝)

1.水彩畫 2.繪畫技法

948.4　　　　　　　　　108007497

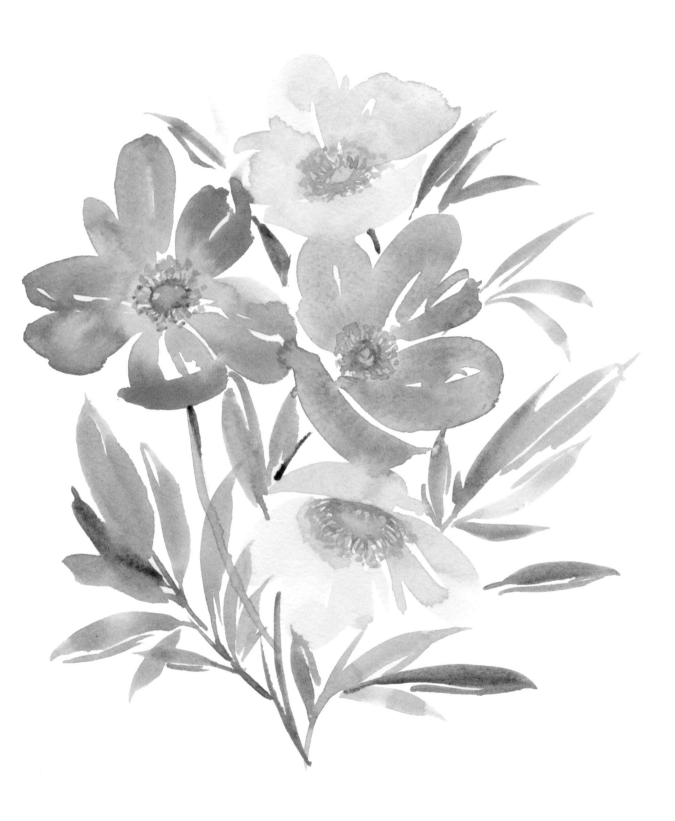

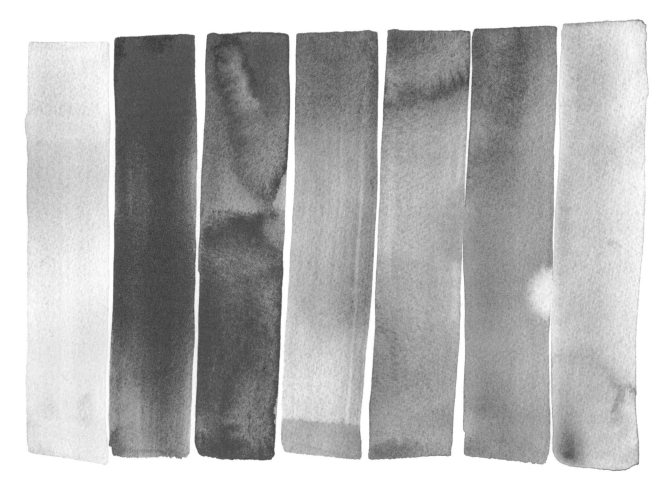

關於作者
About the Author

　　潔娜‧芮尼是自學設計師、插畫家與英文書法家，現居加州科斯塔梅莎（Costa Mesa）。自小熱愛藝術和插畫的她創辦了 Mon Voir 插畫與設計公司。潔娜對原創性充滿熱情，加上心理學的背景，她努力激發工作坊裡每位學生的創造力。潔娜獨特優美的設計作品和客戶委託案，都曾有無數出版品和婚禮部落格專文介紹過，包括 Nixon、Brit+CO、BuzzFeed、Design Milk、Martha Stewart Weddings、The Knot、The Lane，並在全國各地授課分享她的才華與故事，包括 Connecting Things、Brit+CO、Re:Make Summit 等。

©Michael Radford